小書痴的下剋上

為了成為圖書管理員
不擇手段！

第一部 　沒有書，
　　　　我就自己做！ I

香月美夜──原作　　**鈴華**──漫畫

椎名優──插畫原案　　許金玉──譯

本好きの下剋上

司書になるためには手段を選んでいられません

第一部 本がないなら作ればいい！I

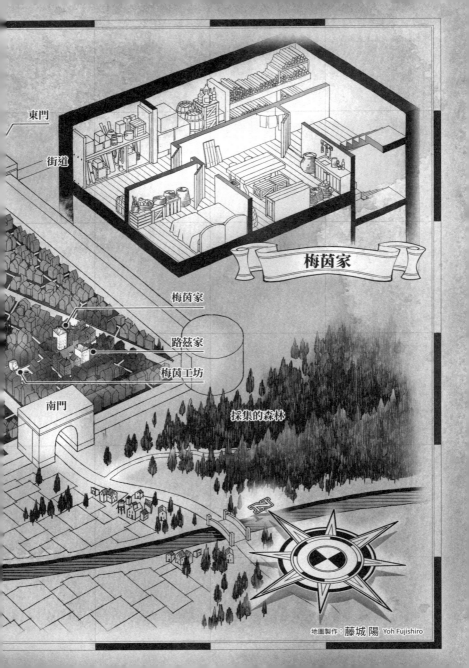

東門

街道

梅茵家

梅茵家

路茲家

梅茵工坊

南門

採集的森林

地圖製作：藤城 陽 Yoh Fujishiro

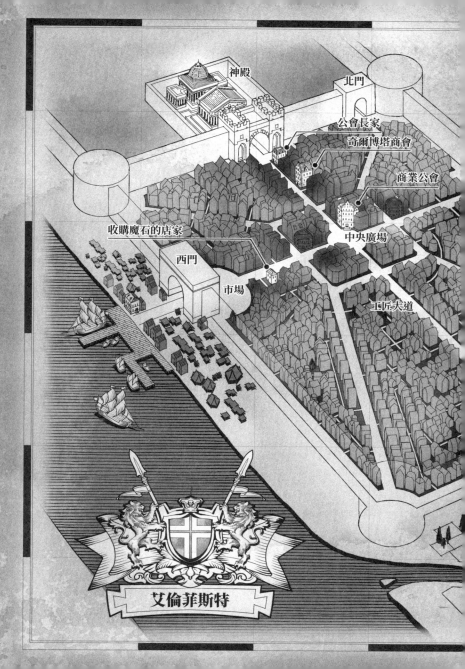

神殿

北門

公會長家

奇爾博塔商會

商業公會

收購魔石的店家

西門

中央廣場

市場

工匠大道

艾倫菲斯特

· CONTENTS ·

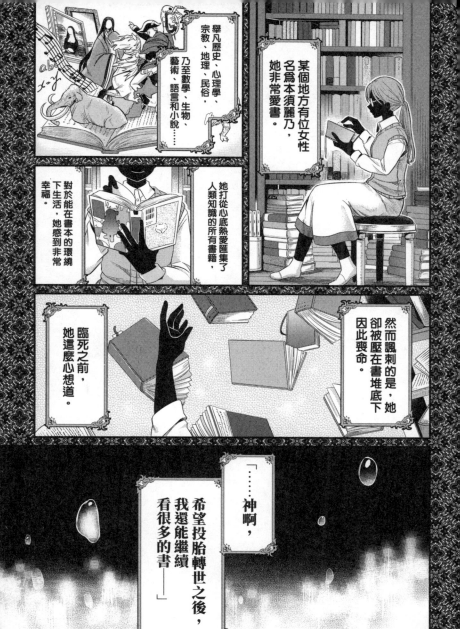

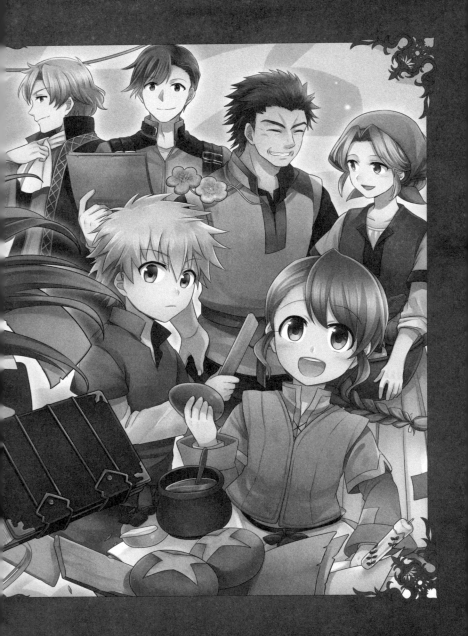

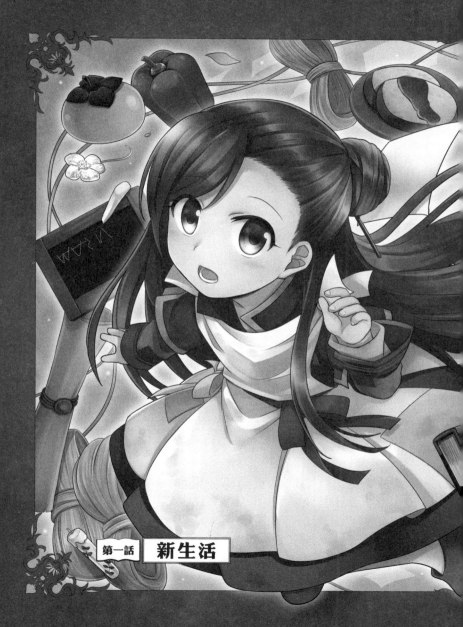

第一話　新生活

……好
熱，
好
難
過……

我受夠了……

……咦？
聲音變遠了……

好難
過……

……是啊。

好熱……

救命啊……

好討厭……

確實很熱
又很難過呢，

我也不喜歡。

等一下——

……咦？

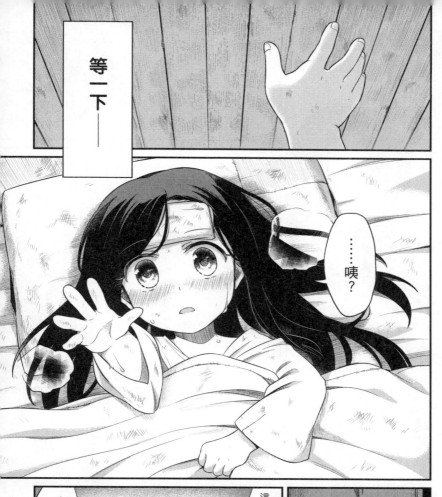

手變小了……？

這是什麼……

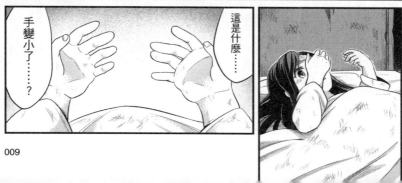

等一下……

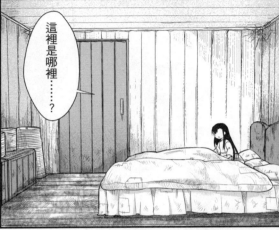

這裡是哪裡……？

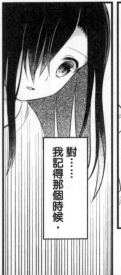

對……我記得那個時候，

我的確……是死了沒錯吧？

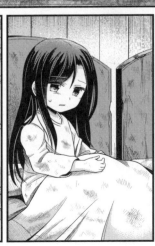

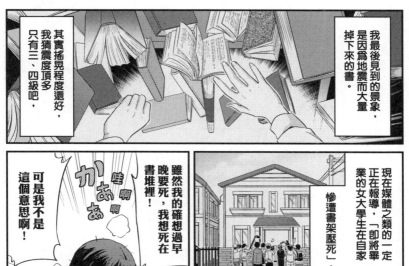

我最後見到的景象，是因為地震而大量掉下來的書。

其實搖晃程度還好，我猜震度頂多只有三、四級吧，

現在媒體之類的一定正在報導，「即將畢業的女大學生在自家慘遭書架壓死」……

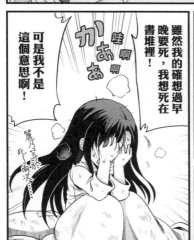

哇啊啊 かあぁ

雖然我的確想過早晚要死，我想死在書堆裡！

可是我不是這個意思啊！

麗乃さん流死了兩次……

ドキ 刺痛

好痛……

……好不容易找到了工作，媽媽也那麼高興。

媽媽，對不起……

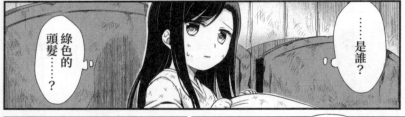

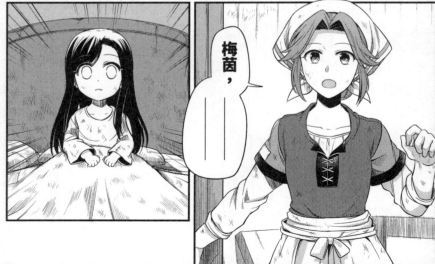

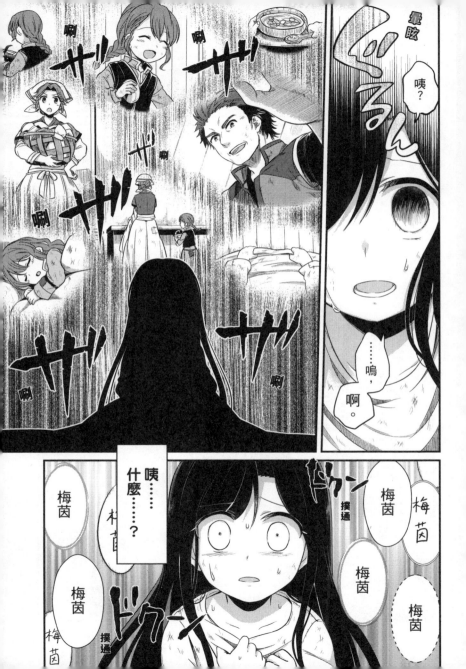

啊……

梅茵的記憶……

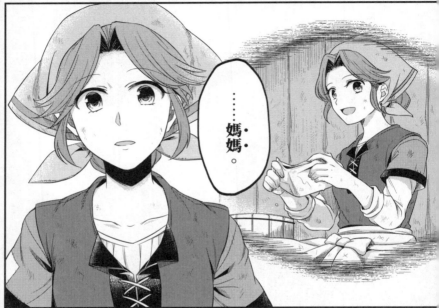

……媽媽。

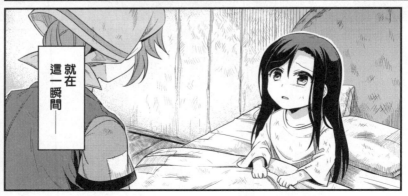

就在這一瞬間——

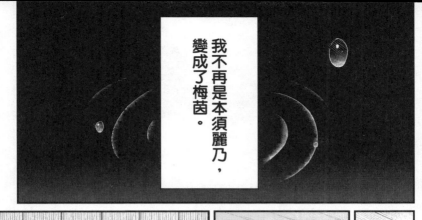

我不再是本須麗乃，變成了梅茵。

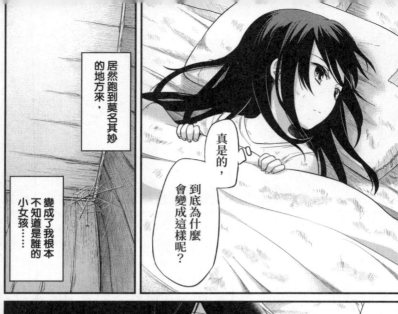

居然跑到莫名其妙的地方來，

真是的，到底為什麼會變成這樣呢？

變成了我根本不知道是誰的小女孩……

……書。

……

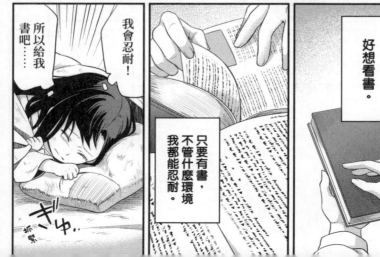

我會忍耐！所以給我書吧……

只要有書，不管什麼環境我都能忍耐。

好想看書。

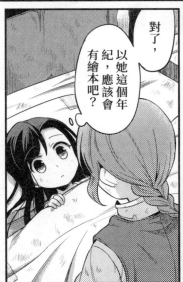
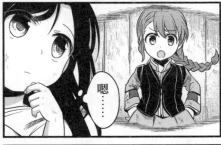

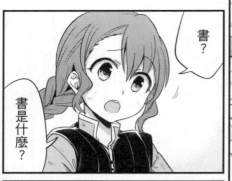

書？

書是什麼？

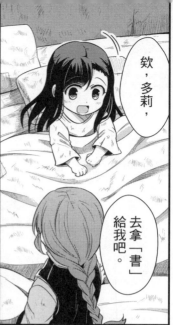

欸，多莉，

去拿「書」給我吧。

還是問是什麼……

呃，就是有「文字」跟「圖畫」的東西……

那是什麼？我聽不懂喔。

梅茵，我聽不懂妳在說什麼，講話再清楚一點。

我已經說了，就是「書」啊！

「書」！我想要「繪本」！

ビクッ

嚇到

「翻譯功能，發動」！

わっ

哇！

啊啊，討厭！

啊……對喔。

梅茵記憶裡沒有的詞彙，都變成日語發音了嗎？

咳——

只是頭很痛。

抱歉，我沒生氣。

嗚嗚

梅茵，妳為什麼生氣？

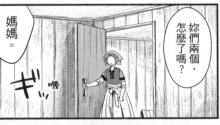

妳們兩個，怎麼了嗎？

媽媽。

ギィ

喀

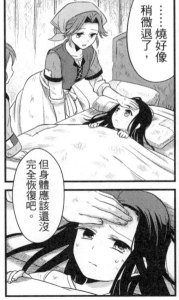

……燒好像稍微退了，

但身體應該還沒完全恢復吧。

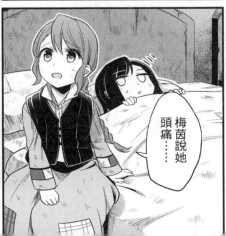

梅茵說她頭痛……

媽媽要去準備晚餐，

梅茵，妳要乖乖躺在床上喔。

啪答
バターン

多莉，妳來幫忙。

嗯，那我們出去囉。

啪答
バターン
パタ
パタ
啪噠
啪噠
喀恰

……我怎麼可能乖乖躺著呢。

バサッ
起身

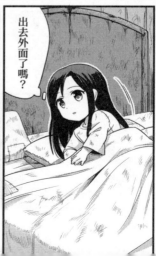

出去外面了嗎？

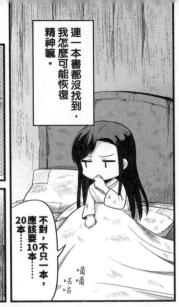

連一本書都沒找到，我怎麼可能恢復精神嘛。

不對，不只一本，應該要10本……20本……

嘀嘀咕咕

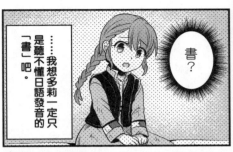

書？

……我想多莉一定只是聽不懂日語發音的「書」吧。

只要在家裡找找，一定能找到。

不可能有人家裡沒有書。

說不定還能邂逅麗乃那時候看不到的珍貴書籍呢。

好，開始找吧！

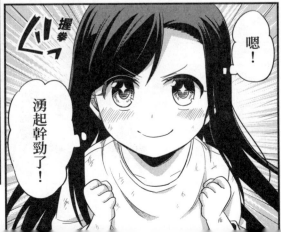

嗯！

握拳

湧起幹勁了！

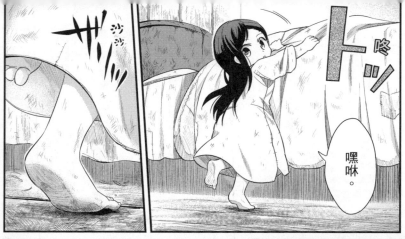

嘿咻。

……話說回來，

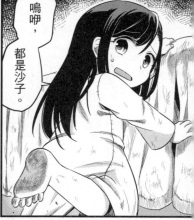

嗚咿，都是沙子。

這裡明明是臥室，卻到處都是灰塵，好髒喔……

記憶中的梅茵好像三天兩頭生病，

住在這種地方，也難怪身體不好嘛。

如果要在這裡生活，首要之務就是打掃臥室吧。

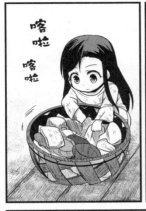

喀啦
喀啦

拉開
ぐぐ

是衣服啊。

抓起來

這是什麼？

玩具嗎？

那麼，接下來去隔壁房間吧。

要是這裡有書，就能省點力氣了……

事情果然不會這麼順利呢。

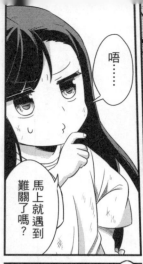

唔……

馬上就遇到難關了嗎？

ドン

咚

唔嗚嗚～

ぴこ 晃來

ぴこ 晃去

ぴょん 跳

有沒有能當踏板的東西……

不行！

唉—

喘

好重！

拖

……

為了書，這也是沒辦法的事吧？

ズリ
推

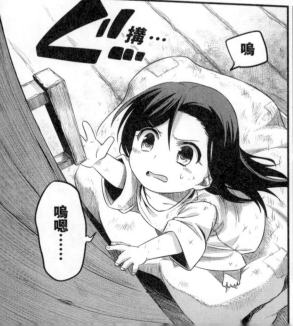

搆…

嗚嗯……

嗚

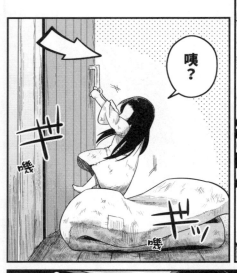

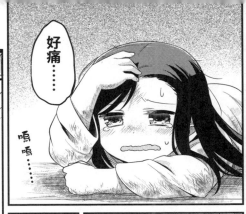

好痛……

嗚嗚……

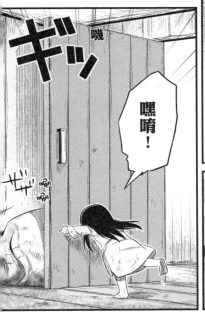

嘿唷！

哦

ギッ

ザッ

嗚嗯……

哦

咦

……真是光榮的負傷呢。

……真的很對不起

之後再道歉吧……

嗚嗯……

ドロッ……

髒兮兮

好！

打開了！

啊,是廚房嗎?

探頭

ひょい

嗯……

是爐灶

這個又是什麼?

這裡好像沒有書呢。

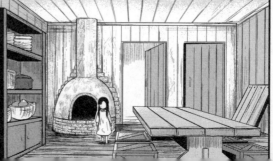

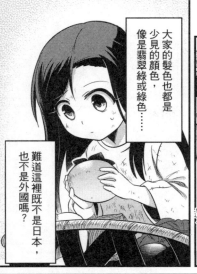

大家的髮色也都是少見的顏色，像是翡翠綠或綠色……

難道這裡既不是日本，也不是外國嗎？

……淡紫色的蔬菜？

還是水果？

雖然好奇，但首先還是要找到書。

該選哪一扇門才對呢？

噴

噴噴

唔阿阿～

門開了一條縫

嗯

嘰──

嘰。。。。。。

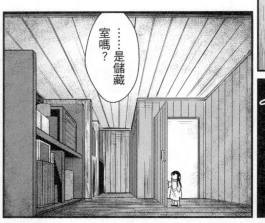

……是儲藏室嗎？

既然不是這裡……

好多灰塵

不過，感覺是第二道難關呢。

好高……

代表那扇門才是對的吧。

只要把這張椅子拉到門前面⋯⋯

好重!!

明明就只是一張木椅啊?!

拖⋯⋯

ズ!

這個身體還真不方便⋯⋯

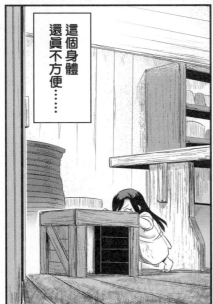

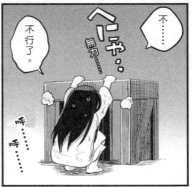

不⋯⋯

不行了。

ヘニャ⋯

無力⋯⋯

呼⋯⋯

呼⋯⋯

沒辦法,用推的吧。

難道這就是媽媽她們走出去的那扇門？

咦？鎖上了……

喀恰

喀恰

喀恰

那邊是臥室。

儲藏室……

廚房、

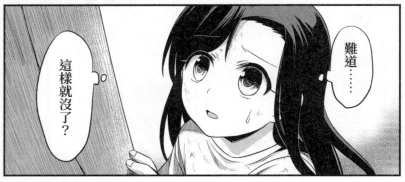
這樣就沒了？

難道……

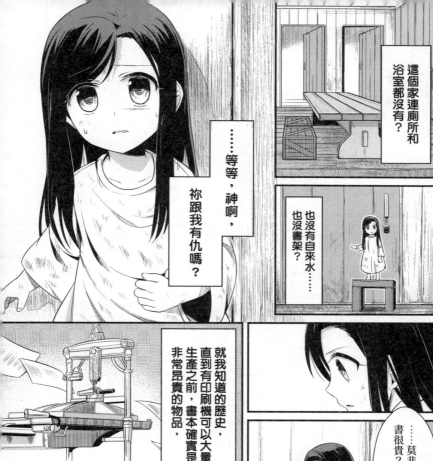

這個家連廁所和浴室都沒有？

……等等，神啊，祢跟我有仇嗎？

也沒有自來水……也沒書架？

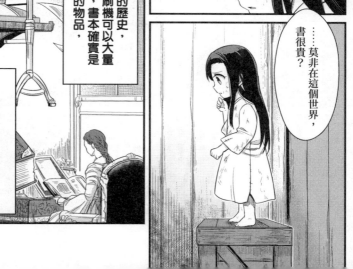

就我知道的歷史，直到有印刷機可以大量生產之前，書本確實是非常昂貴的物品。

……莫非在這個世界，書很貴？

如果不是上流階級，幾乎沒有機會看到書。

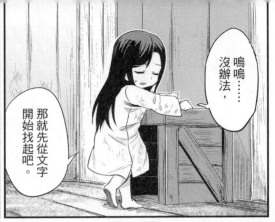

鳴鳴……，沒辦法，

那就先從文字開始找起吧。

就算沒有書，也應該有報紙和日曆……

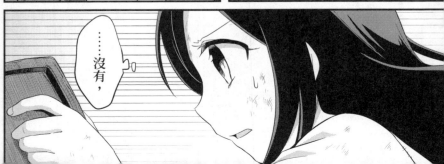

……沒有，

沒有……

完全沒有！

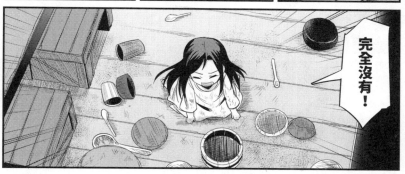

為什麼……

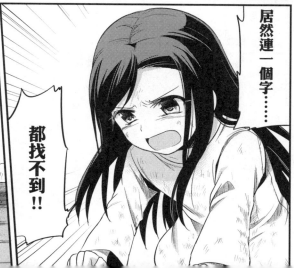

居然連一個字……

都找不到！！

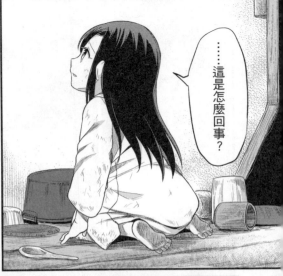

……這是怎麼回事？

抓……

嗯，所以沒辦法被書壓死也是沒辦法的事，畢竟有那麼多書嘛，

而且，希望能投胎轉世的人，也是我自己。

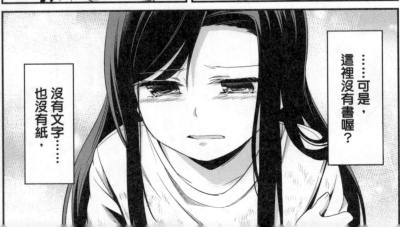

……可是，這裡沒有書喔？

沒有文字……也沒有紙，

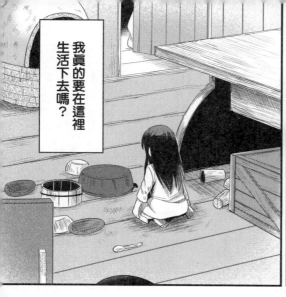

我真的要在這裡生活下去嗎？

我們回……

嗯？這是什麼？

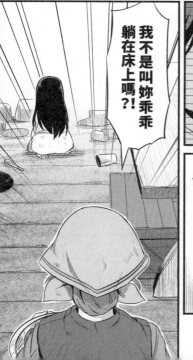

我不是叫妳乖乖躺在床上嗎？！

！

梅茵！

……媽媽，

這裡沒有「書」。

還把家裡弄得這麼亂……

咦?

哪裡不舒服嗎？

梅茵，妳怎麼啦？

……「書」，我想要

我想看「書」，

我明明這麼想看「書」，

這也是我唯一的希望……

這裡卻沒有「書」……

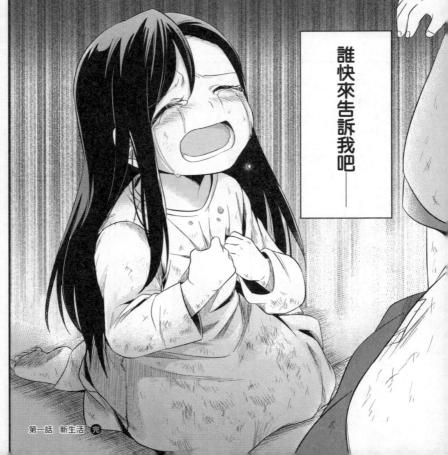

小書痴的 下剋上

為了成為圖書管理員
不擇手段！

第一部　沒有書，
我就自己做！ Ⅰ

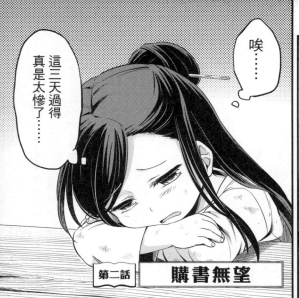

唉……

這三天過得真是太慘了……

第二話　購書無望

在那之後——

我因為沒有書，也沒有文字和紙，絕望得一直哭一直哭。

手足

無措

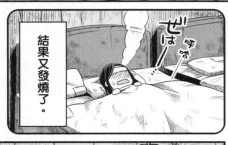

ぜ は

呼嚕

結果又發燒了。

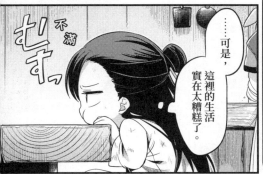

不滿

む！す！

……可是，這裡的生活實在太糟糕了。

還由完全不熟的父親幫我脫衣服、換衣服……

梅茵，喂！

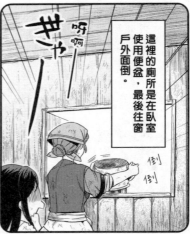

這裡的廁所是在臥室使用便盆，最後往窗戶外面倒。

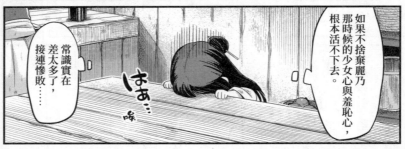

如果不捨棄麗乃那時候的少女心與羞恥心，根本活不下去。

常識實在差太多了，接連慘敗……

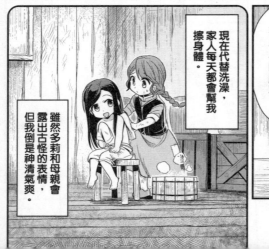

現在代替洗澡，家人每天都會幫我擦身體。

雖然多莉和母親會露出古怪的表情，但我倒是神清氣爽。

不過，我還是有小小的勝利。

044

還有──

梅茵，
妳在做什麼？

ずるっ
滑掉

……因為頭髮太礙事了，我想綁起來，可是綁不好。

因為梅茵的頭髮太直了嘛。

嗯，用繩子綁一下子就鬆了。

鬆開

啊，對了。

嗯……

難得梅茵的頭髮這麼漂亮，就像夜空一樣，太可惜了啦!!

咦咦?!

ガタタ
哐噹哐噹

不然乾脆剪短吧。

是嗎?

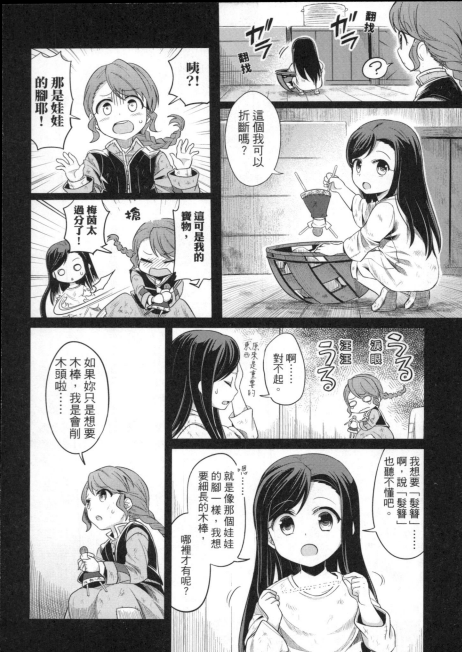

拉

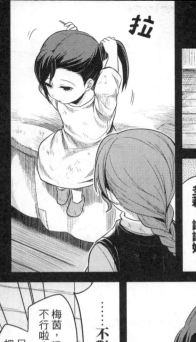

像這樣可以嗎？

哇啊，多莉，謝謝妳！

……不對！

梅茵，這樣不行啦！只有大人才可以把頭髮全部盤起來。

……是喔。

綁緊

多莉，沒有「鏡子」我看不到，我有成功綁起來嗎？

哇……

妳是怎麼……

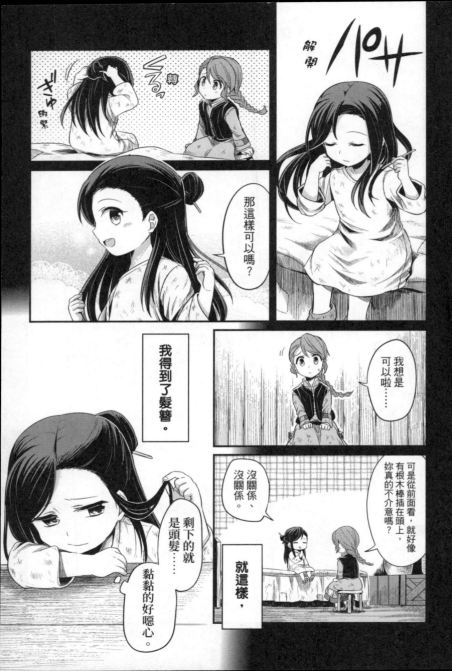

已經退燒了呢。

全身也不會有氣無力了？

嗯。

摸 摸

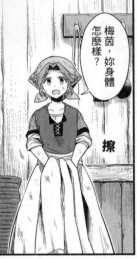

要是可以自己做出洗髮精就好了。

梅茵，妳身體怎麼樣？

擦

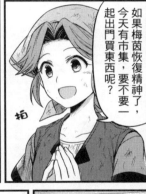

如果梅茵恢復精神了，今天有市集，要不要一起出門買東西呢？

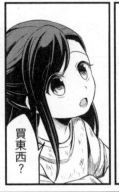

買東西？

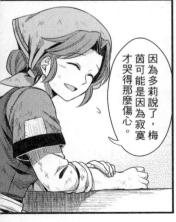

因為多莉說了，梅茵可能是因為寂寞才哭得那麼傷心。

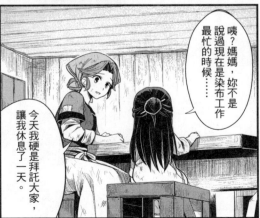

咦？媽媽，妳不是說過現在是染布工作最忙的時候……

今天我硬是拜託大家，讓我休息了一天。

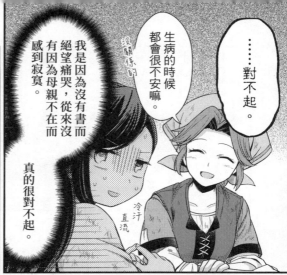

……對不起。

生病的時候都會很不安嘛。

（沒關係的）

我是因為沒有書而絕望痛哭，從來沒有因為母親不在而感到寂寞。

真的很對不起。

（冷汗直流）

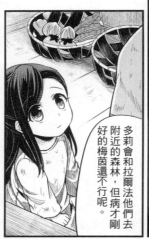

多莉會和拉爾法他們去附近的森林，但病才剛好的梅因還不行呢。

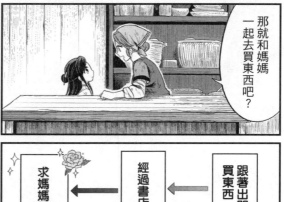

那就和媽媽一起去買東西吧？

嗯，我想去！

哎呀，突然變得很有精神嘛。

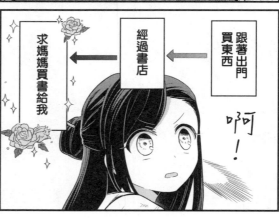

跟著出門

買東西

經過書店

求媽媽買書給我

啊！

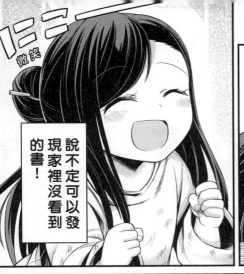

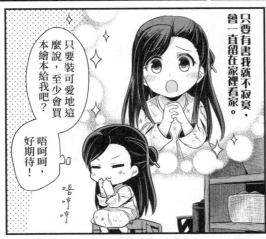
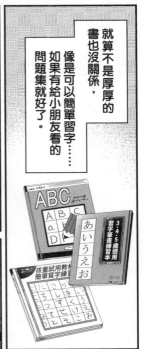

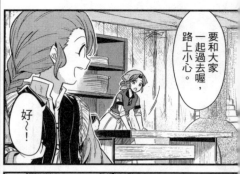

要和大家一起過去喔，路上小心。

好～！

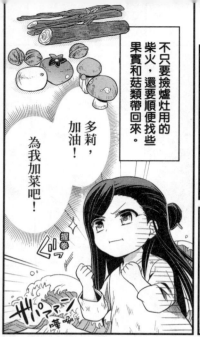

不只要撿爐灶用的柴火，還要順便找些果實和菇類帶回來。

多莉，加油！

為我加菜吧！

握拳

嘩啪

聽說去森林並不是去玩，也算是家事的一環。

在這個什麼也沒有的世界，好像也沒有學校。

孩子們不是幫忙做家事，就是都在工作了。

如果可以的話，我想成為見習圖書館員或是書店學徒呢。

梅茵，那我們出門去買東西吧。

妳沒辦法走到市集吧，媽媽背妳。

快上來啊。

嗯……嗯。

抱緊

喀コツ喀コツ

但我想這麼點路，應該還能自己走吧。

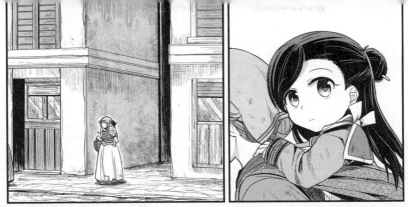

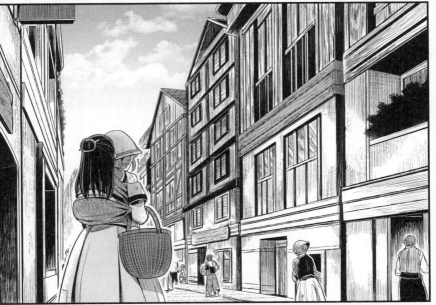

哇啊……

瞪大

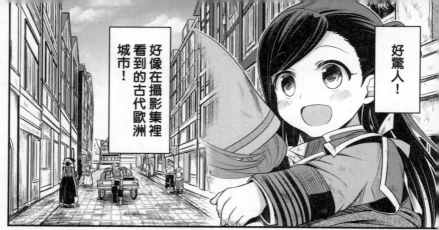

好驚人!

好像在攝影集裡看到的古代歐洲城市!

東張

西望

妳在說什麼啊?媽媽不是說了要去市集嗎?

媽媽,我們要去哪間店?

商店是有錢人才會去的地方喔。

我們平常幾乎不會踏進去。

媽媽,那是城堡嗎?

這也就是說,書店也會開在建築物的一樓吧?

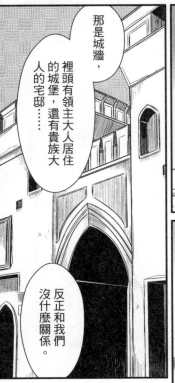

那是城牆,裡頭有領主大人居住的城堡,還有貴族大人的宅邸……反正和我們沒什麼關係。

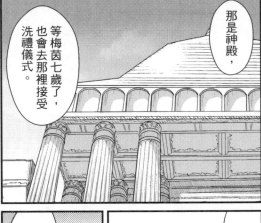

那是神殿,等梅茵七歲了,也會去那裡接受洗禮儀式。

門好大喔。

哦……宗教是強制性的嗎……真是不太喜歡。

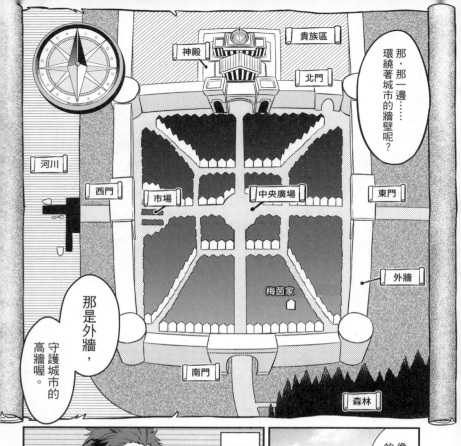

那，那一邊……環繞著城市的牆壁呢？

貴族區

神殿

北門

河川

西門

市場

中央廣場

東門

外牆

梅茵家

那是外牆，守護城市的高牆喔。

南門

森林

昆特……透過梅茵的記憶，我知道父親的工作是士兵，

原來是守門兵啊。

像昆特就是南門的守門士兵唷。

話說回來，這裡有領主大人居住的城堡，又圍繞著城牆……

表示這裡算是都市囉？

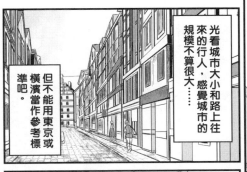

光看城市大小和路上往來的行人，感覺城市的規模不算很大……

但不能用東京或橫濱當作參考標準吧。

要是什麼事都問家人，他們也有可能對我起疑……

這座城市到底算大?!還是算小?!

來個大人物告訴我吧！

梅茵，妳抓好。

不過……

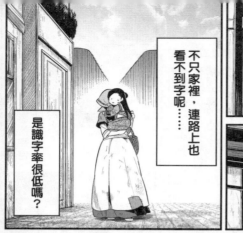

不只家裡，連路上也看不到字呢……

是識字率很低嗎？

……該不會文字本身並不存在？

媽……媽媽，那個……文字……

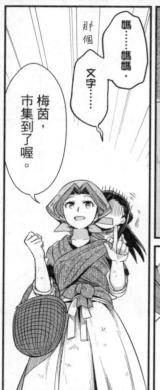

梅茵，市集到了喔。

サ

靜……

咦？咦？

慢著。

ブル

瑟瑟

發抖

ブル

我從沒想過這個可能性。

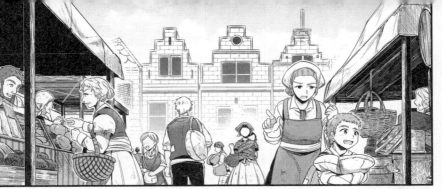

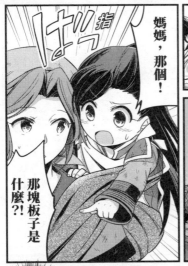

媽媽，那個！

那塊板子是什麼?!

啊，上面寫了價錢喔，

這樣就知道多少錢可以買到了。

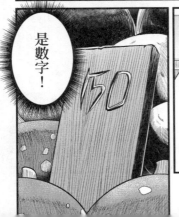

是數字！

媽……媽媽！

告訴我上面寫了什麼？

……

那麼，這個就是30里昂囉？

這是20，這個是……

嗯呵～

答對了。居然這麼快就記住了，梅茵好厲害！

嗯呵～

……總之，看來這裡還是有數字和文字，真是太好了。

啊，我該不會要一舉成為天才了吧？

但大概15歲是神童，10歲是才子，20歲過後就變成普通人了吧。

請給我這個。

謝謝！

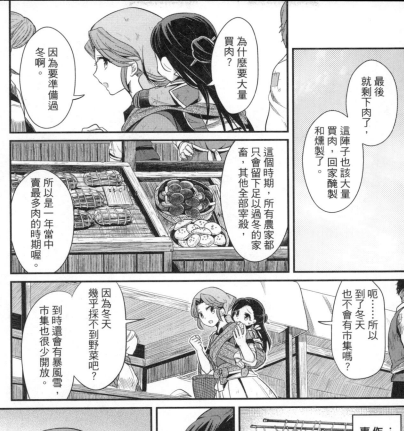

為什麼要大量買肉？

因為要準備過冬啊。

最後就剩下肉了，這陣子也該大量買肉，回家醃製和燻製了。

這個時期，所有農家都只會留下足以過冬的家畜，其他全部宰殺，

所以是一年當中賣最多肉的時期喔。

呃……所以到了冬天也不會有市集嗎？

因為冬天幾乎採不到野菜吧？到時還會有暴風雪，市集也很少開放。

這個臭味是什麼……

ぷ～ん
飄來

すん
吸

……原來在這裡，製作乾糧是理所當然的事情。

這也難怪，畢竟家裡沒有冰箱那類的東西嘛。

醃製

燻製

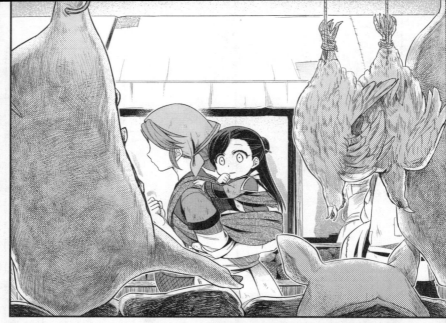

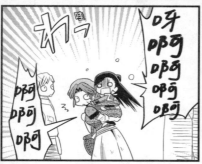

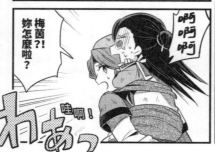

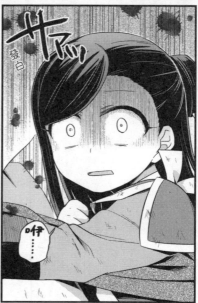

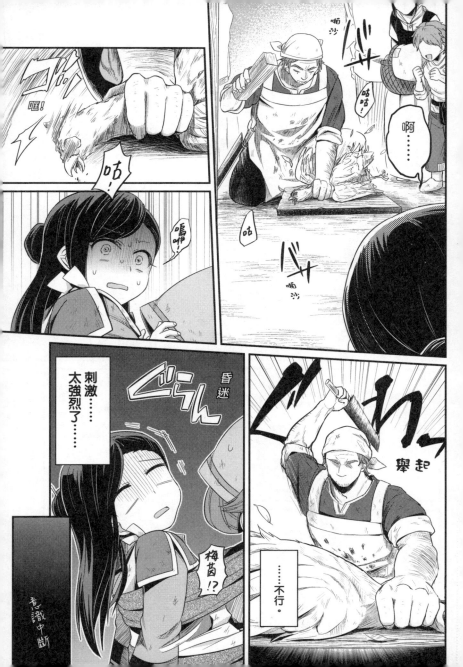

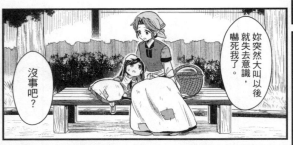

妳突然大叫以後就失去意識，嚇死我了。

沒事吧？

梅茵，梅茵，妳醒醒。

嗚……嗚嗚……媽媽？

張開

好了，梅茵。

既然妳醒來了，我們去買肉吧。

嗯，我沒事……

プルプル 抖抖

才怪……

好的部位很快就會賣完了，別這麼任性。

不不不行！！

我有陰影！

後退

呃……可是我身體還很不舒服……

我會乖乖在這裡等，媽媽妳自己去吧。

喀答 ガタ

嗚嘖？！

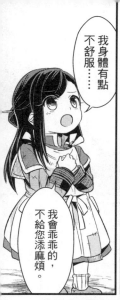

我身體有點不舒服……

我會乖乖的，不給您添麻煩。

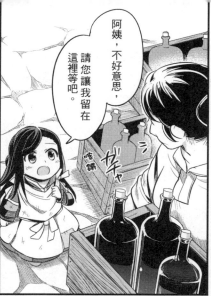

阿姨，不好意思，請您讓我留在這裡等吧。

咚鏘 ガシャ

咦？可是……

噠噠 とた とた 噠

哎呀，小妹妹年紀還這麼小，真懂事呢。

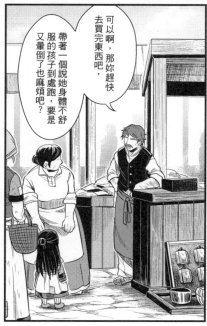

帶著一個說她身體不舒服的孩子到處跑，要是又暈倒了也麻煩吧？

可以啊，那妳趕快去買完東西吧，

妳要是擔心，我可以讓她待在店裡面。

只要進來裡面等，也不會有人把她拐走吧。

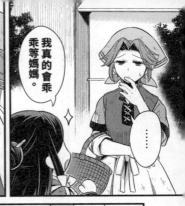

我真的會乖乖等媽媽。

梅茵，妳不可以離開這裡喔。

明亮 ぱっ

嗯！

……那我馬上回來。

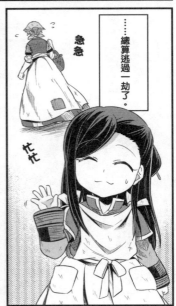

……總算逃過一劫了。

急急

忙忙

進來吧

阿珂了

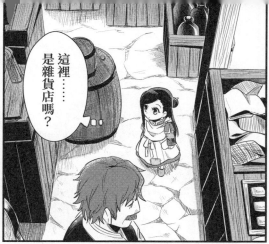

這裡……是雜貨店嗎？

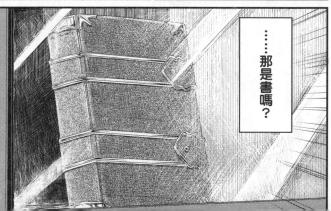

……那是書嗎？

那個該不會是書吧?!

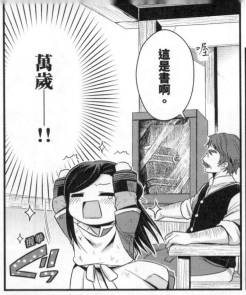

這是書啊。

喔

萬歲——！！

握拳
ぐっ

叔……叔叔！

那個！！
那是什麼？！

我終於找到了！
有書！！

小妹妹，
妳第一次看到
書嗎？

是的！！

店？

哪有這種店。

叔叔，
你知道賣書的
店在哪裡嗎？

ドキ
ドキ

撲通
撲通

咦……？

明……明明有書，為什麼沒有書店呢？

嗯？

嗯

但會想買這種昂貴東西的，也就只有貴族大人了。

像這本也是還不出錢的貴族大人用來抵押的東西，還不是商品。

コーン

因為書必須一本一本抄寫啊。

價格太昂貴了，很難當成商品來賣。

這樣啊……

……唔，可恨的貴族大人！所以如果我也生為貴族，就能看到書了吧？

喂，神啊，我是平民？為什麼

むすっ

不滿

071

……既然如此，就只能展現誠意。

握拳

說到誠意，自然就是

磕頭下跪

叔叔，拜託您了！

請讓我摸摸那本書！

ビシーッ

恭敬

我當然知道我買不起，所以請讓我摸一下那本書吧！

我想用臉頰磨蹭、聞聞書的味道，至少也要全心全意感受墨水的氣味！

拜託您了！！

偷瞄

……咦？

安——靜

怎……怎麼這樣？！

打擊

が—ん

我聽不懂妳在說什麼，但讓小妹妹碰這本書太危險了。

盯……

じと…

奇怪了？！

您只要稍微翻開幾頁，讓我看看裡面就好了！

拜託……

不行。

老闆，謝謝你幫忙看著我女兒。

嗚啊啊啊

ひょい

探頭

梅茵，讓妳久等了。

媽媽……

妳怎麼蹲在地上……身體又不舒服了嗎？

我帶妳回家休息吧。

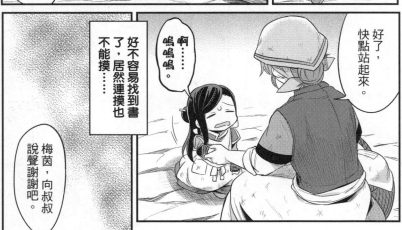

好了，快點站起來。

啊……嗚嗚嗚。

好不容易找到書了，居然連摸也不能摸……

梅茵，向叔叔說聲謝謝吧。

……嗯。

叔叔，謝謝你讓我在店裡面等。

ドゥ
微笑

來，回去吧，梅茵。

嗯。

……既然沒有書店，也就不可能買到書，

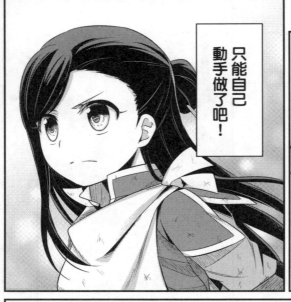

只能自己動手做了吧！

……那買不到書的話，又該怎麼辦？

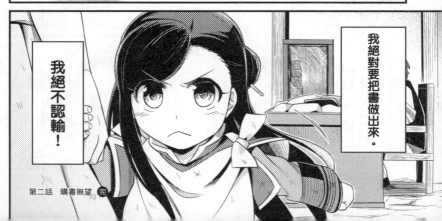

我絕對要把書做出來。

我絕不認輸！

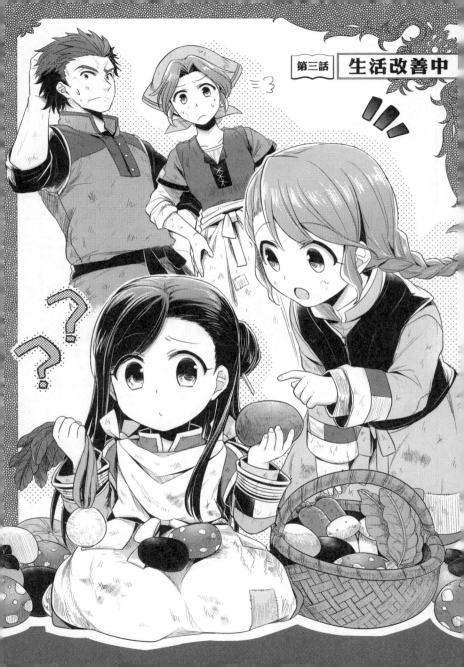

第三話 生活改善中

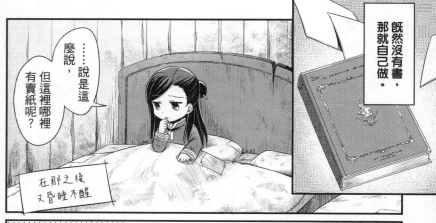

既然沒有書，那就自己做。

……說是這麼說，但這裡哪裡有賣紙呢？

在那之後又昏睡不醒

既然雜貨店的叔叔說過，「書必須自己一本一本抄寫」，

我想應該有店家在賣整綑的白紙吧……

唔

唔

唔

我回來了～

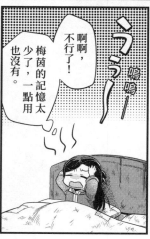

啊啊，不行了！梅茵的記憶太少了，一點用也沒有。

嗚嗚嗚！

這裡也不可能有量販店這種便利的商場，

那有沒有專賣紙的紙店呢？

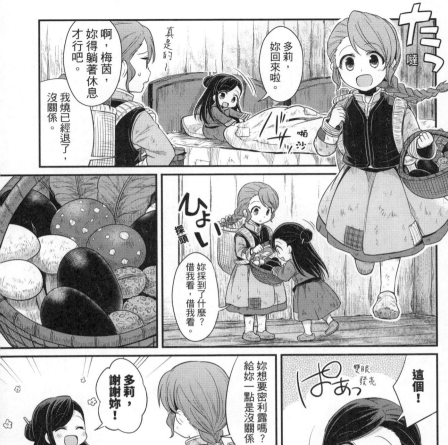

啊，梅茵，妳得躺著休息才行吧。

我燒已經退了，沒關係。

真是的～

多莉，妳回來啦。

たっ噠

妳採到了什麼？借我看，借我看。

採頭

ひょい

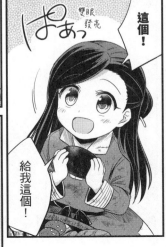

這個！

給我這個！

給妳一點是沒關係。妳想要密利露嗎？

多莉，謝謝妳！

這個像酪梨的果實似乎是叫作「密利露」。

我已經確認過了，這種果實可以取油。

……沒錯，也就是可以做出簡易洗髮精。

植物油

頭髮現在這樣真的很不舒服。

雖然不知道能不能像酪梨一樣順利……

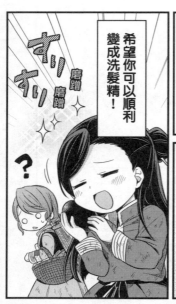

希望你可以順利變成洗髮精！

すりすり
磨蹭
磨蹭

？

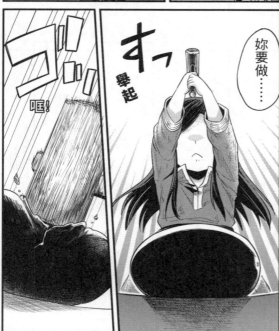

妳要做……

すっ
舉起

コ！！
喔！

啪噠 啪噠

梅茵？

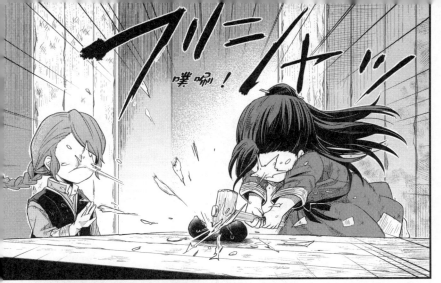

噗唰!

笑

鳴

滴答滴答

啊……

哧!

多莉,對不起……

妳的笑臉好可怕……

呃取油……因為我想

那,那個,

轟 隆隆隆

……梅茵,妳在幹嘛?

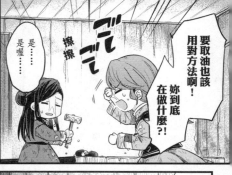

すず すず
慢慢逼近

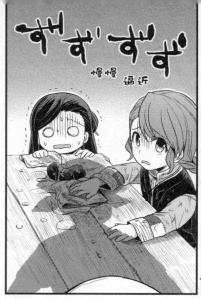

要取油也該用對方法啊！

妳到底在做什麼?!

擦擦

是喔……
是……

之前不是才一起取了白桑油嗎？

梅函，你也快擦！

還把家裡弄得這麼髒，媽媽一定會生——

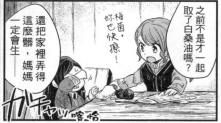

喀嗒

哇

又把家裡弄得亂七八糟——!!!

偷瞄
ちら

咚咚

咚
咚
咚

多莉，多莉，該怎麼做才能取油呢？教教我嘛～

小聲 小聲

悄悄靠近

すすす

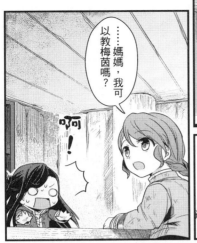

……媽媽，我可以教梅茵嗎？

呵！

…………

唉

如果不先教她，之後可能就麻煩了。

多莉，好好教她吧。

耶～！

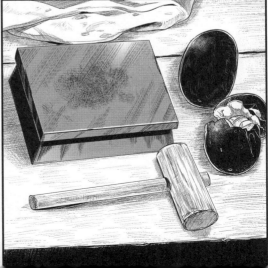

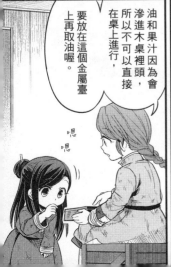

油和果汁因為會滲進木桌裡頭，所以不可以直接在桌上進行，要放在這個金屬臺上再取油喔。

嗯嗯

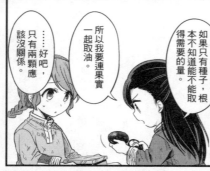

……好吧，只有兩顆應該沒關係。

所以我要連果實一起取油。

如果只有種子，根本不知道能不能取得需要的量。

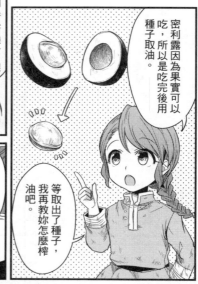

密利露因為果實可以吃，所以是吃完後用種子取油。

等取出了種子，我再教妳怎麼榨油吧。

首先要把布攤開，把果實放進去，用布包起來，不然會濺得到處都是。

ぐっ 握

ゴゴ 敲

ゴゴ 敲

這樣差不多了吧。

啊，敲碎了耶，我搞不好滿厲害的嘛。

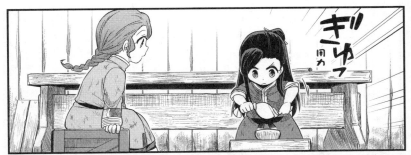

梅茵，妳這樣不行啦。

根本沒把果實敲碎吧？

多莉……

嗚嗚……

真拿妳沒辦法。

給我吧

要像這樣，先把種子也完全敲碎。

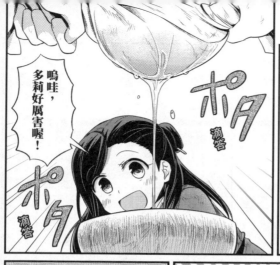

嗚哇，多莉好厲害喔！

扭

然後再擠出來就好了。

麗乃那時候，因為母親有一個換過一個地迷上怪東西的老毛病，又說「麗乃也要學著對書以外的東西產生興趣」，好幾次把我拖下水。

像是文藝學習中心、省錢術、烹飪、自然派生活……

事情做完要收拾才行喔，來，快收拾。

ペカー 發亮

謝謝妳！我最愛多莉了！

接下來還需要什麼呢？

好，終於取到油了。

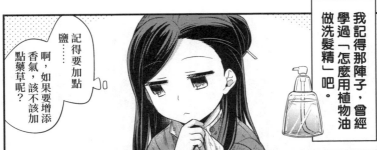

我記得那陣子，曾經學過「怎麼用植物油做洗髮精」吧。

記得要加點鹽……

啊，如果要增添香氣，該不該加點藥草呢？

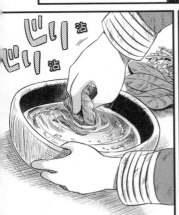

ジリ 沾

ジリ 沾

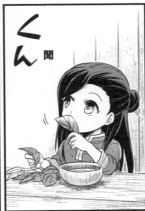

くん 聞

我還要藥草。

只能拿一點喔。

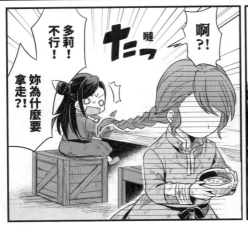

多莉！不行！

啊?!

妳為什麼要拿走?!

ナニっ 嚓

這種藥草可能不適合……

聞 聞

梅茵，那是多莉採回來的果實吧！不要任性。

我才沒有任性！多莉已經給我了！我確實是說過要給妳啦……

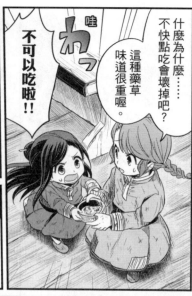

什麼為什麼……不快點吃會壞掉吧？

這種藥草味道很重喔。

哇

不可以吃啦！！

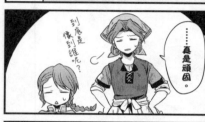

……真是頑固。

到底是像到誰呢。

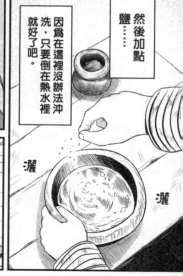

鹽……

然後加點

因為在這裡沒辦法沖洗，只要倒在熱水裡就好了吧。

灑

灑

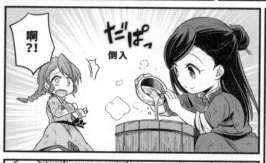

啊？！

倒入

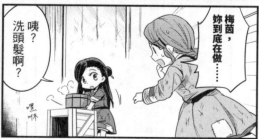

咦？洗頭髮啊？

梅茵，妳到底在做……

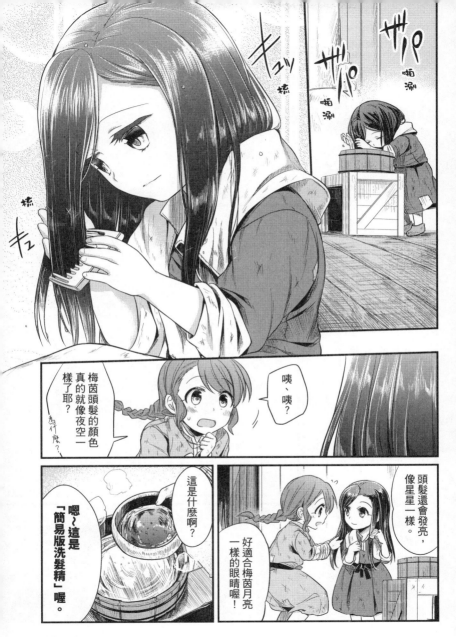

密利露和藥草都是多莉採回來的，取油的也是多莉，所以妳不用客氣喔。

是嗎……？

啪唰

啪唰

多莉要不要一起洗？兩個人都用的話，就不會浪費了。

多莉，頭髮變得好漂亮喔！

シャッ

光澤

總之頭髮終於變清爽了，真是太好了。

咻

等一下

那我們拿去倒掉吧

我的頭髮也變得好有光澤喔……

嗯，好香。

爸爸居然忘了！

嚼嚼。

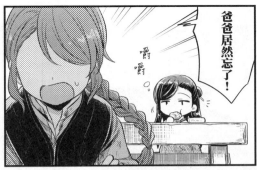

啊！

媽媽生氣了嗎？那個不是爸爸一早起來就請媽媽幫忙找的東西，還惹了

嗯。

我想爸爸一定也很傷腦筋。

可是，媽媽也出門工作了，又不能留梅茵一個人在家……

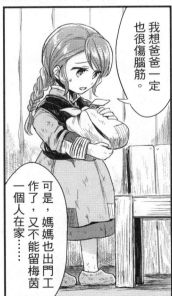

……媽媽要是知道爸爸忘在家裡了，一定會更生氣吧？

嗯……

我……

我加油。

……梅茵，妳能走到大門嗎？

咚—

咚

喀恰

嘎恰

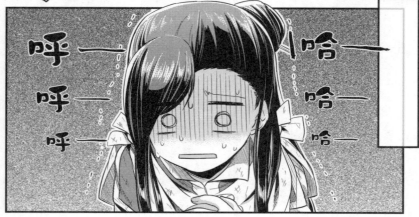

呼—

呼—

呼—

哈—

哈—

哈—

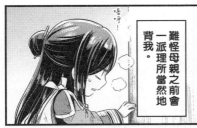

難怪母親之前會一派理所當然地背我。

ぜぇはぁ 呼哈
ぜぇはぁ 呼哈

妳……還好嗎……？

要靠這副身體走五層樓，簡直是地獄。

應該可以……吧。

呼……
只要慢慢走……

如果真的很不舒服，要馬上跟我說喔。

嗯。

サッ
沙

咦？這不是多莉嗎！

啊，拉爾法！

還有路茲和弗伊！

妳在做什麼？

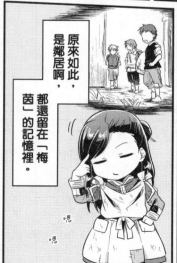

原來如此，是鄰居啊，都還留在「梅茵」的記憶裡。

哇喔。

是紅色、粉紅色和金色的頭髮……這裡的基因究竟是怎麼一回事呢？

094

然後一頭金髮的是路茲，是拉爾法的弟弟。

有著粉紅色頭髮，看起來就愛調皮搗蛋的是弗伊。

紅頭髮的是拉爾法，和多莉同年。

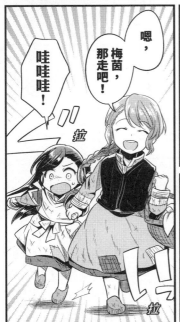

哇哇哇！

梅茵，那走吧！

嗯，那走吧！

路茲和我同年，都是五歲呢。

爸爸有東西忘了帶，我們要送去大門。拉爾法你們要去森林嗎？

對啊。一起走到大門那邊吧。

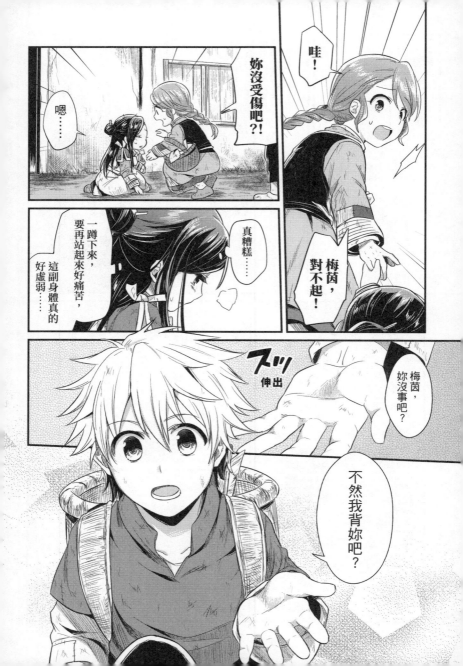

我來背梅茵，你幫我拿弓箭吧。

由你來背的話，今天就走不到森林了吧。

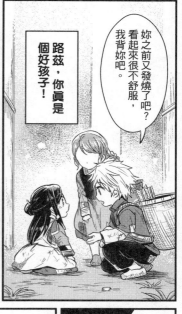

妳之前又發燒了吧？看起來很不舒服，我背妳吧。

路茲，你真是個好孩子！

拉爾法哥……

丹伊，木柴交給你了

唔

拉爾法，可以麻煩你嗎？謝謝你。

不會啦，抓好喔。

……嗯。

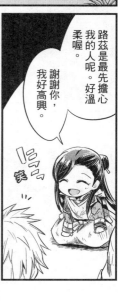

路茲是最先擔心我的人呢。好溫柔喔。

謝謝你，我好高興。

笑

……沒事啦。

拉爾法，還好嗎？

會不會很重？

嘿

呀

嘿

……哦哦，拉爾法少年，目標是我們家的多莉嗎？

眼光還真好

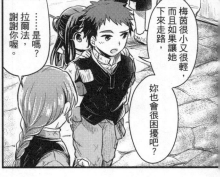

梅茵很小又很輕，而且如果讓她下來走路，妳也會很困擾吧？

……是嗎？

拉爾法，謝謝你喔。

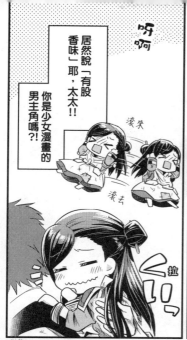

呀
呀

居然說「有股香味」耶，太太!!
你是少女漫畫的男主角嗎?!

滾來

滾去

拉

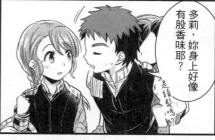

多莉，妳身上好像有股香味耶?

是頭髮嗎?

梅茵的頭髮也好香喔。

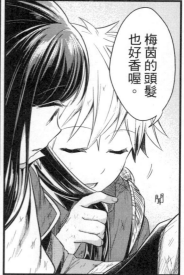

聞

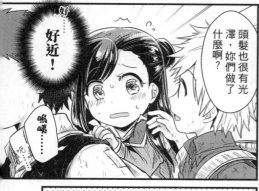

好……

好近!

嗚嗚……

呃……

頭髮也很有光澤，妳們做了什麼啊?

而且，

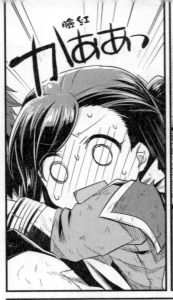

臉紅

力ぁぁっ

嘻

妳把頭髮綁起來後，臉看得更清楚，也變可愛了呢。

呀啊啊啊，對象明明是小孩子，我還是好害羞！

明知道他沒有其他意思，這種情況還是讓我好害羞！

居然可以這麼自然地做出這種事情，在這裡很稀鬆平常嗎？！

看，南門到了喔。

啪噠
啪噠

爸爸——

多莉?!

とたた

我們來送你忘了的東西。

多莉好善良,太善良了。

我可是在心裡頭想著:
「要是害媽媽的心情變得極度惡劣,遭殃的是我們耶?」

你需要這個吧?

噢噢,太好了!

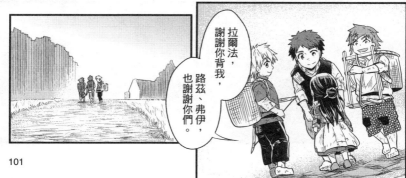

拉爾法,謝謝你背我,路茲、弗伊,也謝謝你們。

居然專程把忘了的東西送來，真是貼心的女兒們呢。

梅茵，妳幾乎不是靠自己走過來的吧？

活過來了。

噗哈～

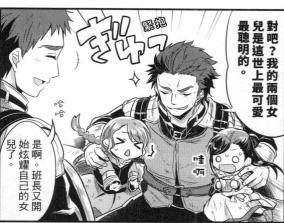

對吧？我的兩個女兒是這世上最可愛最聰明的。

哈哈

是啊。班長又開始炫耀自己的女兒了。

緊抱

哇啊

哇啊

爸爸，是不是發生了什麼事情？

只是大門那裡來了需要注意的傢伙吧，

需要注意？

不用那麼擔心。

像是長相兇惡，看來像在哪裡做過壞事的人；

或者是最好先向領主大人通報一聲的貴族大人。

咕嚕

不過，從生活環境來看，我想這裡的資訊流通應該並不發達，這也沒辦法吧。

……只靠外表做判斷啊。

所以會讓對方待在其他房間裡等，再由上頭判斷能否放他進城。

啊，難怪大門這裡有這麼多等候室。

拍

要是有奇怪的傢伙跑進來把人擄走，不是很可怕嗎？

噔
コッ

噔
コッ

班長。

是歐托啊。

起身
フッ

ビシ

站直

トーン 咚

トーン 咚

歐托，報告吧。

咚
咚

爸爸正經起來還滿帥的嘛。

噢噢，是這個世界的敬禮方式嗎？

羅溫沃特伯爵請求開門。

騎縫印呢?

已經確認完畢。

坐下

好,讓他入城。

認真工作的爸爸好帥喔。

嗯。

小聲

パサ
啪沙

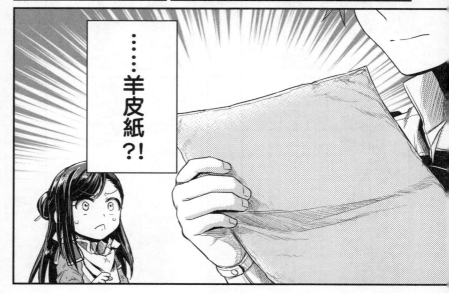

……羊皮紙?!

——羊皮紙?!

第四話　對埃及文明獻上敬意

梅茵，不可以站上來。

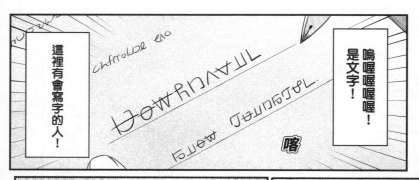

這裡有會寫字的人！

嗚喔喔喔喔喔！是文字！

喀

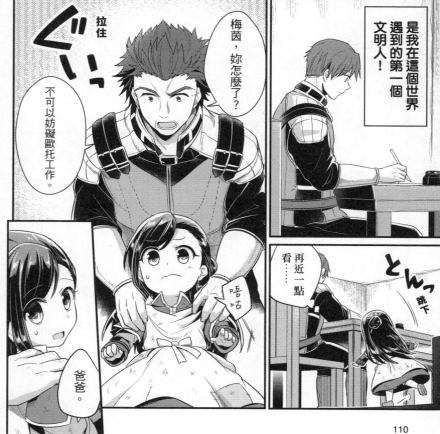

是我在這個世界遇到的第一個文明人！

拉住

ぐいっ

梅茵，妳怎麼了？

不可以妨礙歐托工作。

唔咕

爸爸。

再近一點看……

とんっ

跳下

這個！

這是什麼？

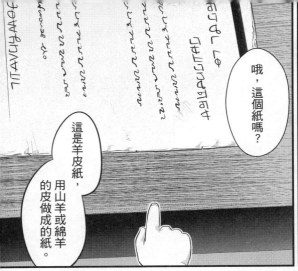

哦，這個紙嗎？

這是羊皮紙，用山羊或綿羊的皮做成的紙。

這邊黑黑的呢？

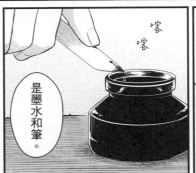

喀喀

是墨水和筆。

嗯……嗯，原來「紙」在這邊的發音是這樣啊。

難怪說日語多莉會聽不懂。

不過，這下子就可以順利做書了！

すっ交握

キラ 閃閃亮亮

爸爸，拜託你，

買這個給我吧～

渾身の

おねだりポーズ

使出渾身解數的撒嬌姿勢

不行。

馬、馬上回答？！

がぁん↓

更何況梅茵也不識字吧？

那我會學，爸爸教我！

不行不行！

才……！

所以買給我嘛，拜託！

不過，我才不會就此退縮！

我想要用這個寫東西。

嗚……

要是我學會了，就要買給我喔？

哈哈，居然要班長教妳……

噗哈！

劈哩

ピシィッ

班長很不擅長寫字吧？

嘻嘻

……咦？

爸爸不會寫字嗎？

我……我多少看得懂，也會寫幾個字。

因為會有文件類的工作，需要看得懂字，但工作以外的字沒必要特別去學。

只要問外地人的名字，再把名字寫下來就好了。

哦……

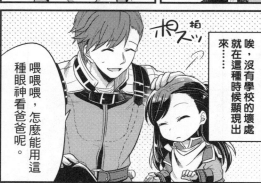

唉，沒有學校的壞處就在這種時候顯現出來。

喂喂喂，怎麼能用這種眼神看爸爸呢。

也就是說，父親的識字程度以日本來說，就是「只看得懂五十音表，和會寫朋友的名字」囉？

連歐托都說父親不擅長了，所以是連朋友名字也會寫錯的小學一年級程度？

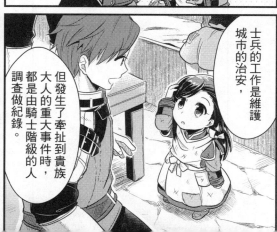

士兵的工作是維護城市的治安，

但發生了牽扯到貴族大人的重大事件時，都是由騎士階級的人調查做紀錄。

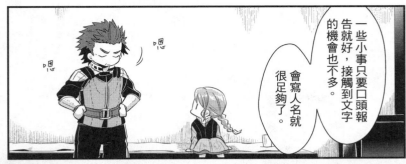

一些小事只要口頭報告就好，接觸到文字的機會也不多。

會寫人名就很足夠了。

撒嬌

こてん

我想要紙～

買給我嘛～

轉身

くる,

嗯哼……

那，了不起的爸爸，

……一個月？

那……

那種一張就要一個月薪水的東西，我怎麼可能買給小孩子！

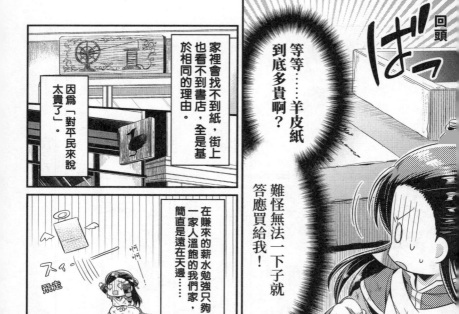

回頭

ばっ

等等……羊皮紙
到底多貴啊？
難怪無法一下子
答應買給我！

家裡會找不到紙，街上
也看不到書店，全是基
於相同的理由。

因爲「對平民來說
太貴了」。

在賺來的薪水勉強只夠
一家人溫飽的我們家，
簡直是遠在天邊……

スィー
飛走
啊啊！

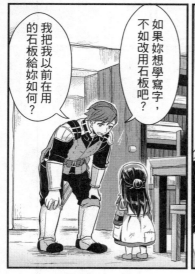

我把我以前在用
的石板給妳如何？

如果妳想學寫字，
不如改用石板吧？

再說了，平民出
入的店家也不會
賣羊皮紙。

しょんぼり
消沉

歐托先生，謝謝你，請你一定要教我寫字！

真的嗎?！我好高興！

開心

好，那我下次帶過來。

唔唔唔

一切就拜託你了！

啊哈哈。

閃閃

發亮

書貴到買不起。

紙也貴到買不起。

……那麼該怎麼辦？

那我就從紙開始自己動手做！

嗚嗚……總覺得一切越來越倒退了……

亂踢

じた じた

亂踢

撓孔

蠕動

……不行不行，不能氣餒，不能認輸。

パシッ
拍！

就從我做得到的事情開始嘗試吧。

起身
カリッ ばっ

可不要小看我對書本的熱情！

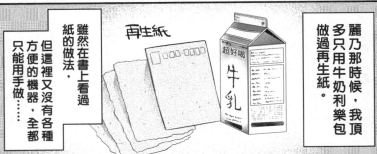

麗乃那時候，我頂多只用牛奶利樂包做過再生紙。

再生紙

超好喝
牛乳

雖然在書上看過紙的做法，但這裡又沒有各種方便的機器，全都只能用手做……

沒有機器的時代是怎麼做紙的呢……

有沒有更簡單的……

我現在這樣絕對砍不了樹吧。

……我的手又這麼沒用。

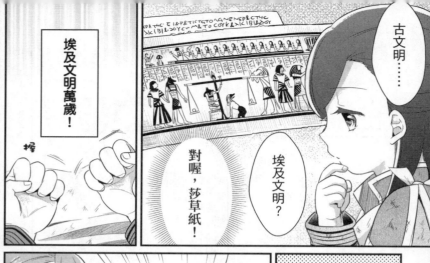

古文明……

埃及文明萬歲！

埃及文明？

對喔，莎草紙！

握

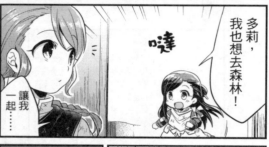

多莉，我也想去森林！

嗒

讓我一起……

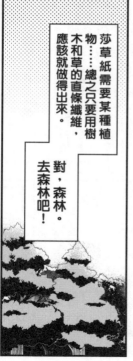

莎草紙需要某種植物……總之只要用樹木和草的直條纖維，應該就做得出來。

對，森林。去森林吧！

又是馬上回答？！

がーん

打擊

梅茵嗎？！

不可能啦！

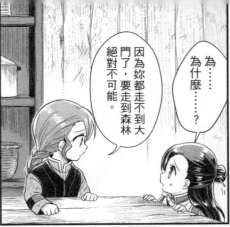

為……為什麼……？

因為妳都走不到大門了，要走到森林絕對不可能。

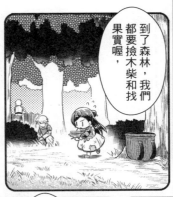

到了森林，我們都要撿木柴和找果實喔，

而且因為要趕在關門之前回到城裡，再怎麼累也不能休息喔。

回程的時候就算再累，還是要背著很重的行李走回來，

而且，梅茵也爬不了樹吧？

看，怎麼想梅茵都不可能吧。

對現在的我來說確實有點困難……

不只是有點吧。

而且冬天就快到了，森林裡能採集到的東西也變少了……

妳想要什麼東西嗎？

現在幾乎採不到 眾利懸了喔

我想要莖比較粗，而且很直的草。

只要莖就好了，我需要很多喔。

嗯……我幫妳找找看，但別抱太大的期待喔。

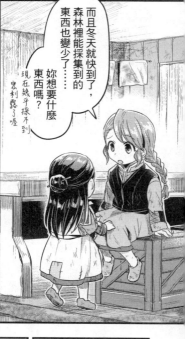

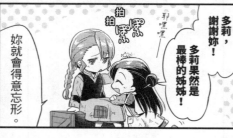

多莉，謝謝妳！

多莉果然是最棒的姊姊！

拍 拍 耶黑嘿

妳就會得意忘形。

莖……？算了。

梅茵，我們也該走了。快點準備吧。

好，路上小心喔。

那我出門了！

莖就拜託妳了～！

啊，媽媽回來了呢。

ガチャ 咯恰

122

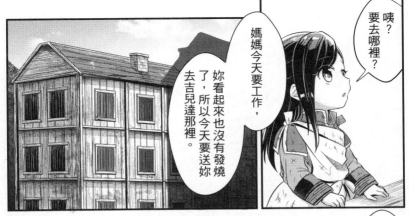

咦？要去哪裡？

媽媽今天要工作了，妳看起來也沒有發燒了，所以今天要送妳去吉兒達那裡。

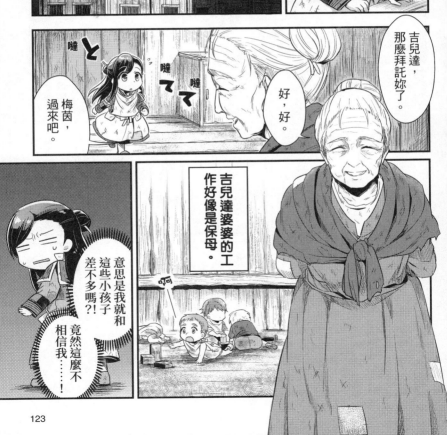

吉兒達，那麼拜託妳了。

好，好。

嘻と

嘻て

梅茵，過來吧。

吉兒達婆婆的工作好像是保母。

意思是我就和這些小孩子差不多嗎?!

竟然這麼不相信我……！

阿

啊

等等，很髒！

衝

ばっ

唔——

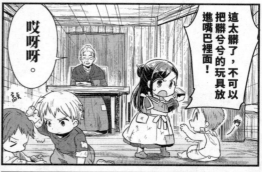

這太髒了，不可以把髒兮兮的玩具放進嘴巴裡面！

哎呀呀。

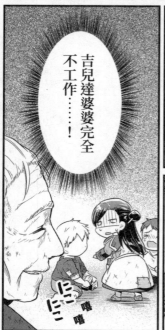

吉兒達婆婆完全不工作……！

嘿嘿

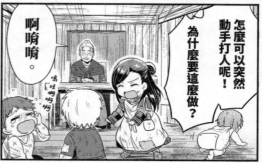

為什麼要這麼做？怎麼可以突然動手打人呢！

啊哼哼。

哇啊啊啊啊

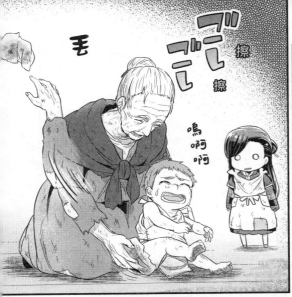

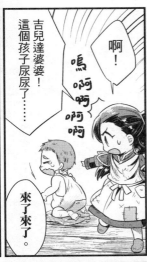

啊！

嗚啊啊啊啊

吉兒達婆婆！這個孩子尿尿了……

來了來了。

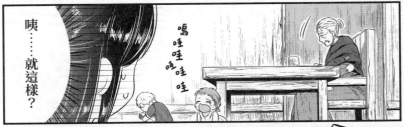

咦……就這樣？

嗚哇哇哇哇

啊啊，誰快點來接我回家……!!

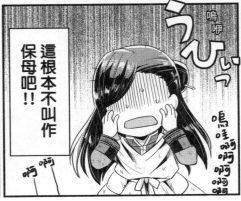

這根本不叫作保母吧!!

啊啊

嗚哇啊啊啊啊

嗚咿っ

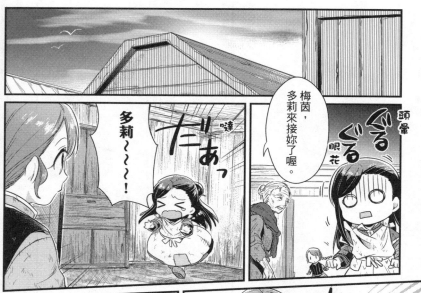

多莉～～～！

噠

梅茵，多莉來接妳了喔。

ぐるぐる 頭暈

眼花

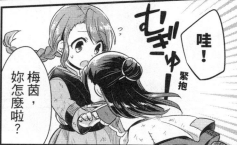

哇！

梅茵，妳怎麼啦？

むぎゅー 緊抱

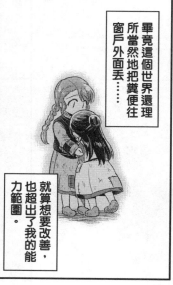

畢竟這個世界還理所當然地把糞便往窗戶外面丟⋯⋯

就算想要改善，也超出了我的能力範圍。

⋯⋯這就是這個世界的常識嗎？

是因為太久沒有托給別人照顧，感到寂寞了嗎？

——我就做自己做得到的事情吧。

……我沒事。

妳說想要比較粗又筆直的莖，這種草應該可以吧？

咦？拉爾法你們也幫了忙嗎？

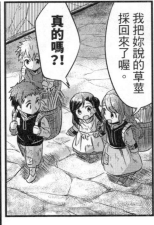

真的嗎？!

我把妳說的草莖採回來了喔。

對了對了。

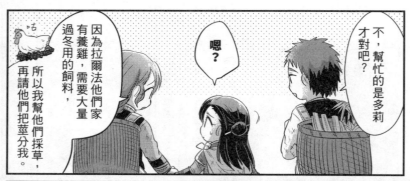

因為拉爾法他們家有養雞，需要大量過冬用的飼料，所以我幫他們採草，再請他們把莖分我。

嗯？

不，幫忙的是多莉才對吧？

嗯

原來是這樣啊！

拉爾法、路茲，也謝謝你們！

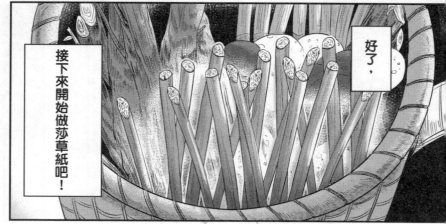

好了，

接下來開始做莎草紙吧！

びくっ

梅茵。

第五話　**準備過冬**

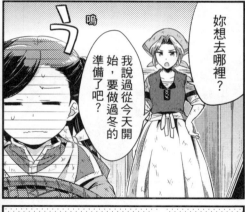

妳想去哪裡？

我說過從今天開始，要做過冬的準備了吧？

嗚

咕，

呃我正想去井邊取出草莖的纖維呢……

妳也要來幫忙。

拖

拖

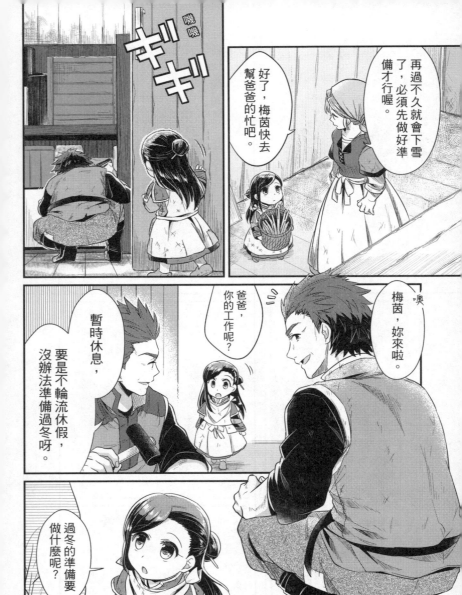

今天要檢查和修補房子，之後要打掃。

因為暴風雪來的時候要關上板窗，所以得檢查鉸鏈有沒有鬆脫或生鏽。

門

窗戶

原來如此，只要找出快壞掉的鉸鏈就可以了吧。

唔呵！

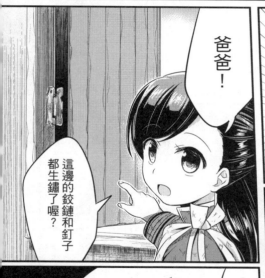

爸爸！

這邊的鉸鏈和釘子都生鏽了喔？

靠我擁有的現代知識，要分辨鉸鏈有沒有鬆脫或生鏽簡直易如反掌。

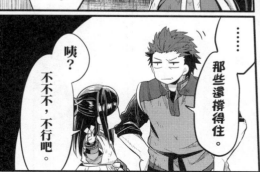

……

那些還撐得住。

咦？

不不不，不行吧。

碎裂

バラ

バラ

掉落

看～壞掉了吧。

ぐら ぐら

用力搖 用力搖

バキッ

啪嚓

這樣子冬天會支撐不住。

爸爸，快點修好吧。

唉

……梅茵，妳去幫媽媽的忙吧。

……這也關係到錢嗎！

我們沒有錢可以全部修好，有妳在，可能會全被妳弄壞。

有龍捲風襲劑鉸鏈唰……

咦咦？為什麼……

梅茵，妳怎麼過來了？

飯糰真好吃……

爸爸叫我來幫媽媽的忙……

是嗎？我現在正要準備燈油呢。

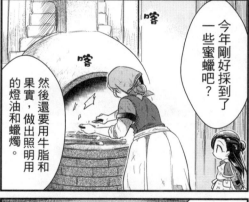

今年剛好採到了一些蜜蠟吧？

然後還要用牛脂和果實，做出照明用的燈油和蠟燭。

牛脂……

梅茵大概沒辦法幫忙搗碎果實，那幫媽媽煮牛脂吧。

嗞　　嗞

133

肥厚

嗚嗚，好臭！

我要忍耐！

滋……

滋……

伸

融化了呢。梅茵，給我吧。

妳不「鹽析」嗎？

鹽……？
妳說什麼？

好了。

媽媽，等一下，只是撈掉浮渣就結束了嗎？

媽媽應該聽不懂我說的「鹽析」是什麼吧。

呃，就是……

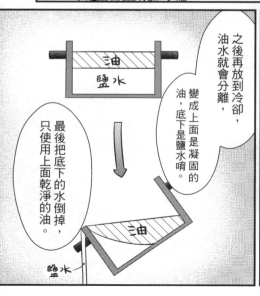

之後再放到冷卻，油水就會分離，變成上面是凝固的油，底下是鹽水唷。

最後把底下的水倒掉，只使用上面乾淨的油。

油

鹽水

油

鹽水

媽媽可以加入鹽水，用小火再煮一陣子，然後多過濾幾次浮渣喔。

咕咕

鹽水？

妳說鹽水對吧？

那我試試看。

我稍微幫上忙了嗎？

雖然會比較麻煩，但味道會好聞很多，油的品質也會變好喔。

品質變好……

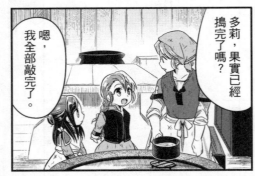

多莉，果實已經搗完了嗎？

嗯，我全部敲完了。

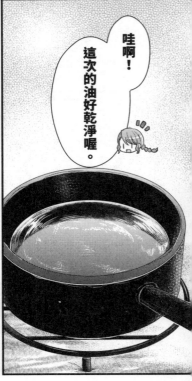

哇啊！這次的油好乾淨喔。

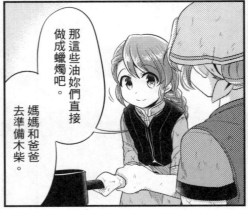

那這些油妳們直接做成蠟燭吧。

媽媽和爸爸去準備木柴。

136

梅茵，那個幫我拿過來。

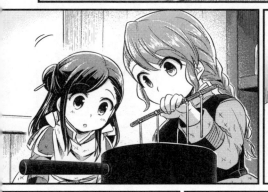

油要凝固了，快一點。

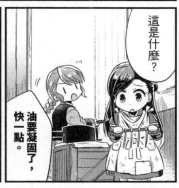

這是什麼？

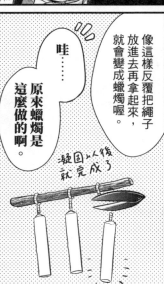

哇……原來蠟燭是這麼做的啊。

像這樣反覆把繩子放進去再拿起來，就會變成蠟燭喔。

凝固以後就完成了

舉起

トプ 浸入

梅茵，妳也別光看，快來幫忙。

嗯。

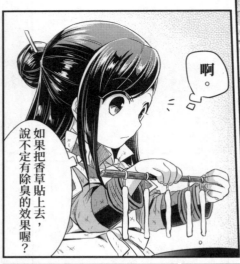

啊

如果把香草貼上去，說不定有除臭的效果喔？

ぺた 貼

ぺた 貼

ぺた 貼

不可以玩！這是家裡要用的蠟燭耶？！

……只有這幾根而已。

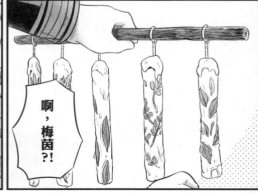

啊，梅茵？！

如果真的有除臭效果，明年就要記得把香草泡進去。

做成沒有臭味的蠟燭更好吧？多莉，拜託妳！

拜託～

……真的只有那五根喔？

梅茵，妳們做完蠟燭了嗎？

唔呵呵♪

嗯？

做完了喔。

現在在晾乾

是嘛，真了不起呢。

媽媽，妳要把木柴放去哪裡？

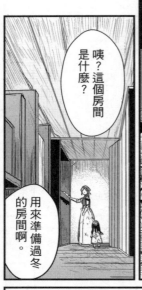

咦?這個房間是什麼?

用來準備過冬的房間啊。

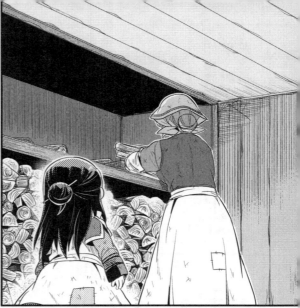

原來儲藏室裡面還有房間。

好多木柴喔。

在這個世界,山林砍伐不會造成問題嗎?

一個家庭就要燃燒這麼多木材,整座城市到底要燒掉多少……

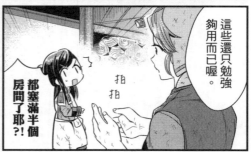

這些還只勉強夠用而已喔。

都塞滿半個房間了耶?!

拍
拍

140

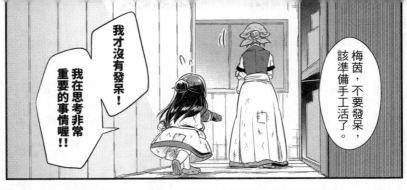

梅茵，不要發呆，該準備手工活了。

我才沒有發呆！

我在思考非常重要的事情喔！！

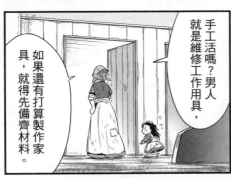

手工活嗎？男人就是維修工作用具，如果還有打算製作家具，就得先備齊材料。

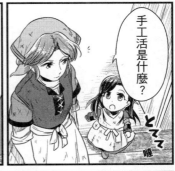

手工活是什麼？

とてて

呀

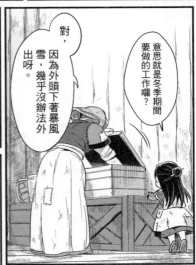

意思就是冬季期間要做的工作囉？

對，因為外頭下著暴風雪，幾乎沒辦法外出呀。

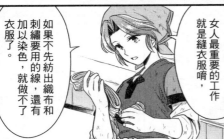

女人最重要的工作就是縫衣服唷，如果不先紡出織布和刺繡要用的線，還有加以染色，就做不了衣服了。

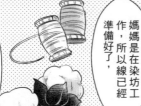

媽媽是在染坊工作，所以線已經準備好了，但相對地，我們家得準備明年紡織要用的羊毛和妮雅葉這些植物。

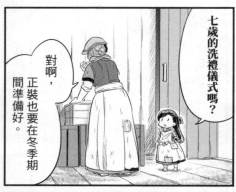

七歲的洗禮儀式嗎?

對啊,正裝也要在冬季期間準備好。

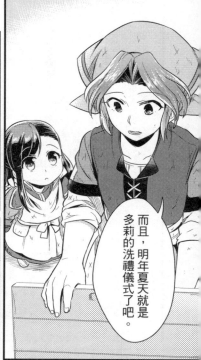

而且,明年夏天就是多莉的洗禮儀式了吧。

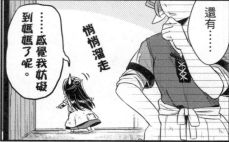

還有⋯⋯

⋯⋯感覺我好像到媽媽了呢。

悄悄溜走

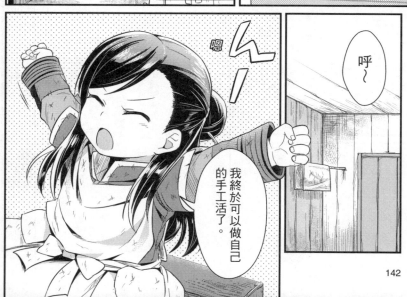

呼~

嗯

我終於可以做自己的手工活了。

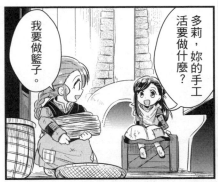

多莉，妳的手工活要做什麼？

我要做籃子。

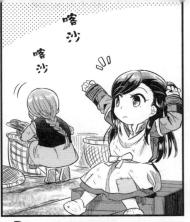

嗑沙

嗑沙

趁著冬天做很多籃子，到了春天就可以拿去賣喔。

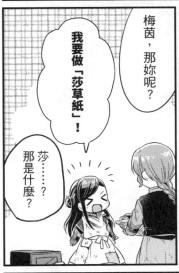

梅茵，那妳呢？

我要做「莎草紙」！

莎……？那是什麼？

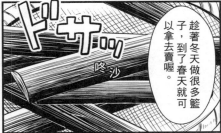

ドサ

咚沙

籃子啊……

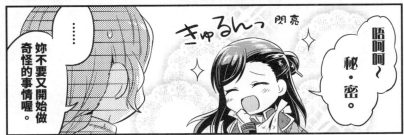

……妳不要又開始做奇怪的事情喔。

きゅるんっ 閃亮

唔呵呵～秘・密。

……話雖然這麼說，

但其實我記不太得莎草紙的作法呢。

而且我也不可能摸過真的莎草紙。

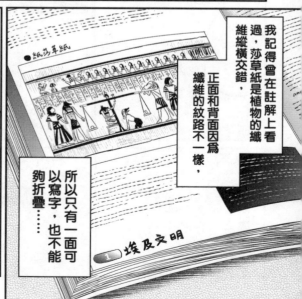

●紙莎草紙

我記得會在註解上看過，莎草紙是植物的纖維縱橫交錯，

正面和背面因為纖維的紋路不一樣，

所以只有一面可以寫字，也不能夠折疊……

埃及文明

啊啊，書！

嗚嗚

嗚嗚

好想看書調查要怎麼做，可是沒有書啊！

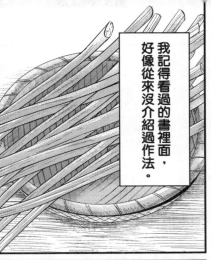

我記得看過的書裡面，好像從來沒介紹過作法。

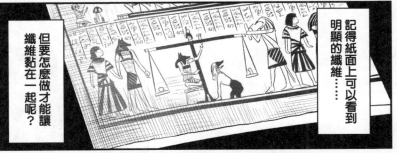

記得紙面上可以看到明顯的纖維⋯⋯

但要怎麼做才能讓纖維黏在一起呢？

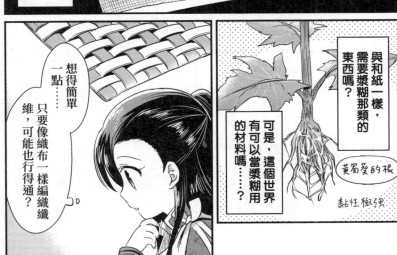

想得簡單一點⋯⋯只要像織布一樣編織纖維，可能也行得通？

與和紙一樣，需要漿糊那類的東西嗎？

可是，這個世界有可以當漿糊用的材料嗎⋯⋯？

黃蜀葵的根

黏性極強

好，來編織纖維吧！

既然決定好了，就來準備材料！

決定！

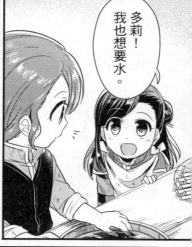

多莉！我也想要水。

這些夠嗎？

嗯。

謝謝妳

啊，

多莉，這些草莖我該怎麼剝掉外層的草皮呢？

咦？

呃……

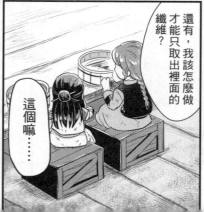

還有，我該怎麼做才能只取出裡面的纖維？

這個嘛……

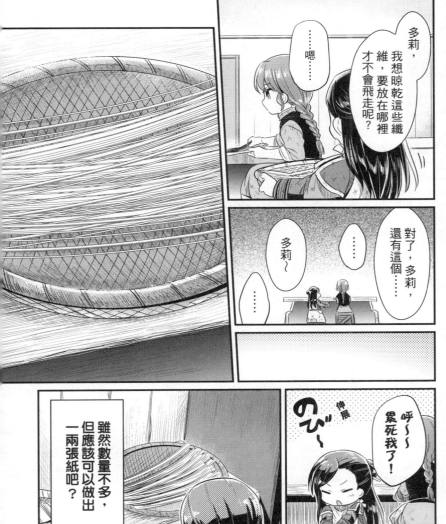

多莉，我想晾乾這些纖維，要放在哪裡才不會飛走呢？

……嗯

……

對了，多莉，還有這個……

多莉～

……

……

呼～～累死我了！

のび～

伸展

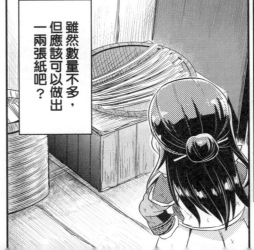

雖然數量不多，但應該可以做出一兩張紙吧？

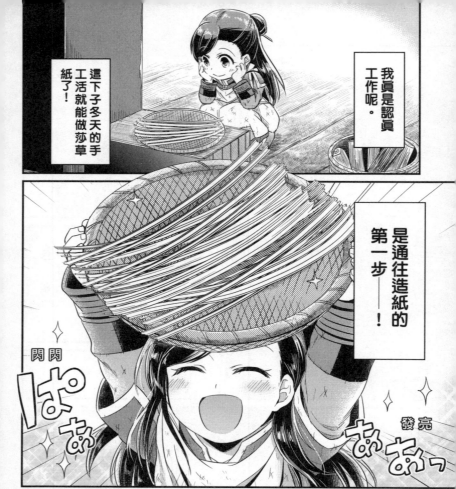

我真是認真工作呢。

這下子冬天的手工活就能做莎草紙了！

是通往造紙的第一步——！

閃閃

ぱぁ

發亮

ぁぁっ

……

？

……多莉，妳怎麼了？

撕撕

小書痴的下剋上

下剋上

為了成為圖書管理員
不擇手段！

第一部　沒有書，
我就自己做！ I

番外篇

梅茵變得好奇怪

呐,你們不覺得梅茵最近很奇怪嗎?

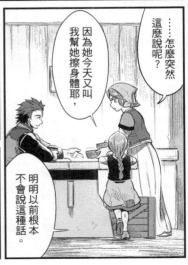

……怎麼突然這麼說呢?

因為她今天又叫我幫她擦身體耶,明明以前根本不會說這種話。

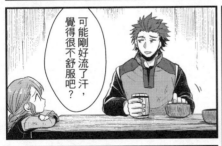

可能剛好流了汗,覺得很不舒服吧?

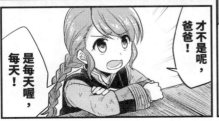

才不是呢,爸爸!是每天喔,每天!

要從水井那裡搬一桶水回家很累耶。

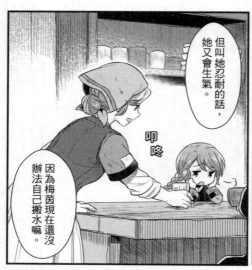

但叫她忍耐的話，她又會生氣。

叩咚

因為梅茵現在還沒辦法自己搬水嘛。

一次用那麼多熱水明明就很浪費，但她好像完全不明白。

說到奇怪……

很奇怪吧？

嗯……

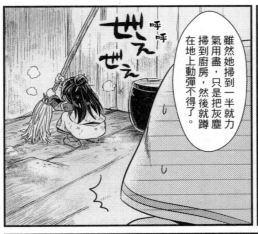

呼呼

ぜえ　ぜえ

雖然她掃到一半就用力氣用盡，只是把灰塵掃到廚房，然後就蹲在地上動彈不得了。

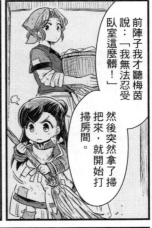

前陣子我才聽梅茵說：「我無法忍受臥室這麼髒！」

然後突然拿了掃把來，就開始打掃房間。

⋯⋯她以前有這麼愛乾淨嗎？

喜歡打掃也不是壞事嘛。

⋯⋯多莉好高喔，真好。

因為聽到她這麼說⋯⋯

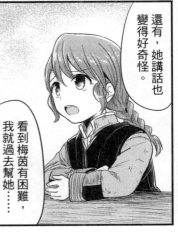

還有，她講話也變得好奇怪。

看到梅茵有困難，我就過去幫她⋯⋯

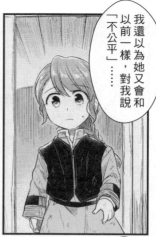

我還以為她又會和以前一樣，對我說「不公平」……

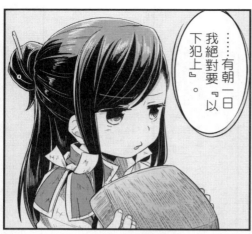

……有朝一日我絕對要『以下犯上』。

所以，爸爸媽媽覺得以下犯上是什麼意思？

……這我沒聽過呢。

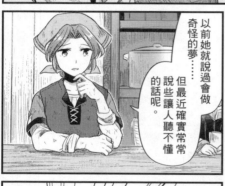

以前她就說過會做奇怪的夢……

但最近確實常常說些讓人聽不懂的話呢。

不過，多莉小時候好像也因為才會幾個字，自己講了奇怪的話以後就生氣喔？

討厭！我又不是要說這件事！

154

……不知不覺間，多莉也徹底變成姊姊了呢。

噗—

梅茵也是，發了那麼嚴重的高燒，甚至虛弱到了有可能沒命，最後還是平安康復了。

現在光是看到她這麼有精神地活蹦亂跳，我就很高興了。

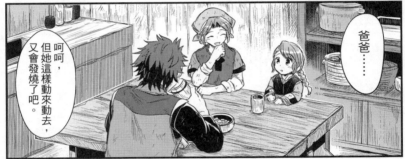

爸爸……

呵呵，但她這樣動來動去，又會發燒了吧。

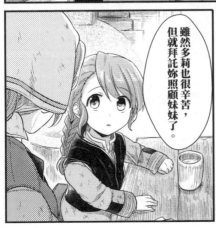

雖然多莉也很辛苦，但就拜託妳照顧妹妹了。

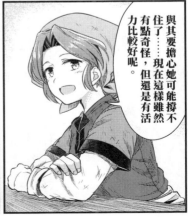

與其要擔心她可能撐不住了……現在這樣雖然有點奇怪，但還是有活力比較好呢。

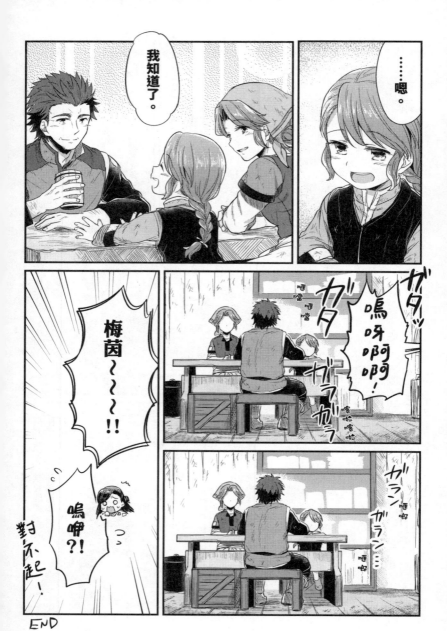

END

後記

大家好！

我是鈴華，很榮幸能負責繪製《小書痴的下剋上：為了成為圖書管理員不擇手段！》的漫畫版。非常感謝各位讀者購買第一集。

我是在接獲比賽消息以後，才開始拜讀《小書痴的下剋上》，隨著一頁看過一頁，漸漸地被作品的世界觀吸引，記得當下還產生了「我一定要畫這部作品！」的想法，於是卯足了全力進行挑戰。現在可以像這樣畫著漫畫版，真的感到非常幸福。

我和梅茵不一樣，身體算是相當強健，但正好就在思考第一集大綱的那陣子，難得發了高燒，臥床不起。我還做了惡夢，在夢裡拚命想著「我要做書才行」。現在回想起來，搞不好是梅茵的執念附到我身上來了呢。（笑）

那麼在本集當中，梅茵取得了製作莎草紙的材料，但她真的能成功仿造出莎草紙嗎？希望各位會期待續集。

鈴華

~Special thanks~
原作 香月美夜 老師
繪者 椎名優 老師
服部Mio 老師
壱蓮 老師
TINAMI
TO BOOKS 各位編輯

原作者後記

無論是初次接觸的讀者，還是已透過網路和書籍版看過原作的讀者，都非常感謝各位購買漫畫版《小書痴的下剋上：為了成為圖書管理員不擇手段！沒有書，我就自己做！》第一集。

記得已經是很久以前的事情了，聽到要改編成漫畫的企劃時，我真是又驚又喜。後來一段時間過後，責任編輯拿來了鈴華老師的插圖給我看：「我們預計請這位老師繪製漫畫版。」

與角色一覽表一起附上的插圖，是「正在炫耀老婆有多可愛的歐托與垮著臉的班諾，還有徹底呆住的路茲與梅茵」，因為畫得太傳神了，我馬上就做出了決定。

《小書痴的下剋上》能夠改編成漫畫真的讓我非常開心，每次都非常期待收到鈴華老師的草稿，但要搜集資料，讓鈴華老師能畫出自己想像中的樣子，真的也不是一件簡單的事情。

椎名優老師在繪製書籍版的插圖時，光要說明自己腦海中的想像畫面，我就覺得非常困難了，但漫畫版不只是從劇情中取出一個場景而已，不管是背景還是微小的工具，都不能說句「大概就好」含糊帶過。

收到大綱以後，我會向鈴華老師送去資料說：「這個房間請這樣畫。」「這裡請要有這種感覺。」鈴華老師會再反問我說：「這邊大概是什麼樣子呢？」「請問有這部分的資料嗎？」然後就得忙碌地到處查找資料。

鈴華老師總能完成我細碎的要求，看到第二話平民區的背景完成圖時，我還不由自主地流下感動的淚水，內心想著：「居然願意接下要求這麼瑣碎又麻煩的漫畫改編……」我覺得鈴華老師完全是與多莉不相上下的天使。

漫畫裡頭梅茵與多莉的表情千變萬化，而且會動以後，真的變得非常可愛。還請各位好好欣賞為了做書到處奔波的梅茵。

啊，對了對了。等看完了漫畫版再去看原作，會發現腦海裡的梅茵也跟著可愛地動了起來喔。請一定要試試看。

香月美夜

●中文版書封製作中

就算很困難，我也不放棄！

小書痴的下剋上

第一部 沒有書，我就自己做！⑪

香月美夜－原作　　**鈴華**－漫畫

下定決心在異世界自己動手做書的梅茵，第一步就從「造紙」開始！她先仿照古埃及人編織莎草紙，沒想到卻被令人頭昏眼花的編織方法給打敗。梅茵毫不氣餒，立刻決定轉換目標，學習製作美索不達米亞文明的黏土板。但黏土的材料卻藏在遙遠的森林裡，「就算很困難，我也不放棄！」身體虛弱的她，究竟能不能順利完成做書計畫呢？

【2020年3月出版】

國家圖書館出版品預行編目資料

小書痴的下剋上：為了成為圖書管理員不擇手
段 第一部 沒有書，我就自己做！① / 鈴華著；
許金玉譯. -- 初版. -- 臺北市：皇冠, 2020.02
　　面；　　公分. --（皇冠叢書；第4822種）
（MANGA HOUSE；1）
　　譯自：本好きの下剋上〜司書になるためには
手段を選んでいられません〜第一部 本がない
なら作ればいい！I
ISBN 978-957-33-3510-8（平裝）

皇冠叢書第4822種
MANGA HOUSE 01

小書痴的下剋上
爲了成爲圖書管理員不擇手段！
第一部 沒有書，我就自己做！①

本好きの下剋上
司書になるためには
手段を選んでいられません
第一部 本がないなら作ればいい！I

Honzuki no Gekokujyo Shisho ni narutameni ha
shudan wo erande iraremasen
Dai-ichibu hon ga nainara tukurebaii! 1
Copyright © Suzuka/Miya Kazuki "2016-2018"
Chinese translation rights in complex characters
arranged with TO BOOKS, Inc.
Complex Chinese Characters © 2020 by Crown
Publishing Company Ltd., a division of Crown Culture
Corporation.

作　　者—鈴華
原作作者—香月美夜
插畫原案—椎名優
譯　　者—許金玉
發 行 人—平雲
出版發行—皇冠文化出版有限公司
　　　　　台北市敦化北路120巷50號
　　　　　電話◎02-27168888
　　　　　郵撥帳號◎15261516號
　　　　　皇冠出版社(香港)有限公司
　　　　　香港上環文咸東街50號寶恒商業中心
　　　　　23樓2301-3室
　　　　　電話◎2529-1778　傳真◎2527-0904
總 編 輯—許婷婷
責任編輯—謝恩臨
美術設計—嚴昱琳
著作完成日期—2016年
初版一刷日期—2020年02月

法律顧問—王惠光律師
有著作權‧翻印必究
如有破損或裝訂錯誤，請寄回本社更換
讀者服務傳真專線◎02-27150507
電腦編號◎575001
ISBN◎978-957-33-3510-8
Printed in Taiwan
本書定價◎新台幣130元/港幣43元

● 皇冠讀樂網：www.crown.com.tw
● 皇冠Facebook：www.facebook.com/crownbook
● 皇冠Instagram：www.instagram.com/crownbook1954
● 小王子的編輯夢：crownbook.pixnet.net/blog